主编 陈川

Fine Brushwork Painting's New Classic

工笔新经典

陈治 武欣

岁月如歌

主编 陈川

广西美术出版社

图书在版编目（CIP）数据

工笔新经典.陈治、武欣·岁月如歌 / 陈川主编.—南宁：广西
美术出版社，2020.9

ISBN 978-7-5494-2256-2

Ⅰ.①工… Ⅱ.①陈… Ⅲ.①工笔画—人物画—作品集—中国—
现代②工笔画—人物画—国画技法 Ⅳ.①J222.7②J212

中国版本图书馆CIP数据核字（2020）第176739号

工笔新经典——陈治 武欣·岁月如歌

GONGBI XIN JINGDIAN—CHEN ZHI WU XIN · SUIYUE RU GE

主　　编：陈　川
著　　者：陈　治　武　欣
出 版 人：陈　明
终　　审：杨　勇
图书策划：杨　勇　吴　雅
责任编辑：吴　雅
校　　对：张瑞瑶　韦晴媛
审　　读：陈小英
装帧设计：吴　雅　纸　舍
内文排版：蔡向明
监　　制：王翠琴　莫明杰
出版发行：广西美术出版社
地　　址：广西南宁市望园路9号
邮　　编：530023
网　　址：www.gxfinearts.com
制　　版：广西朗博文化发展有限公司
印　　刷：雅昌文化（集团）有限公司
版　　次：2020年9月第1版
印　　次：2020年9月第1次印刷
开　　本：635 mm × 965 mm　1/8
印　　张：19.5
字　　数：98千字
书　　号：ISBN 978-7-5494-2256-2
定　　价：138.00元

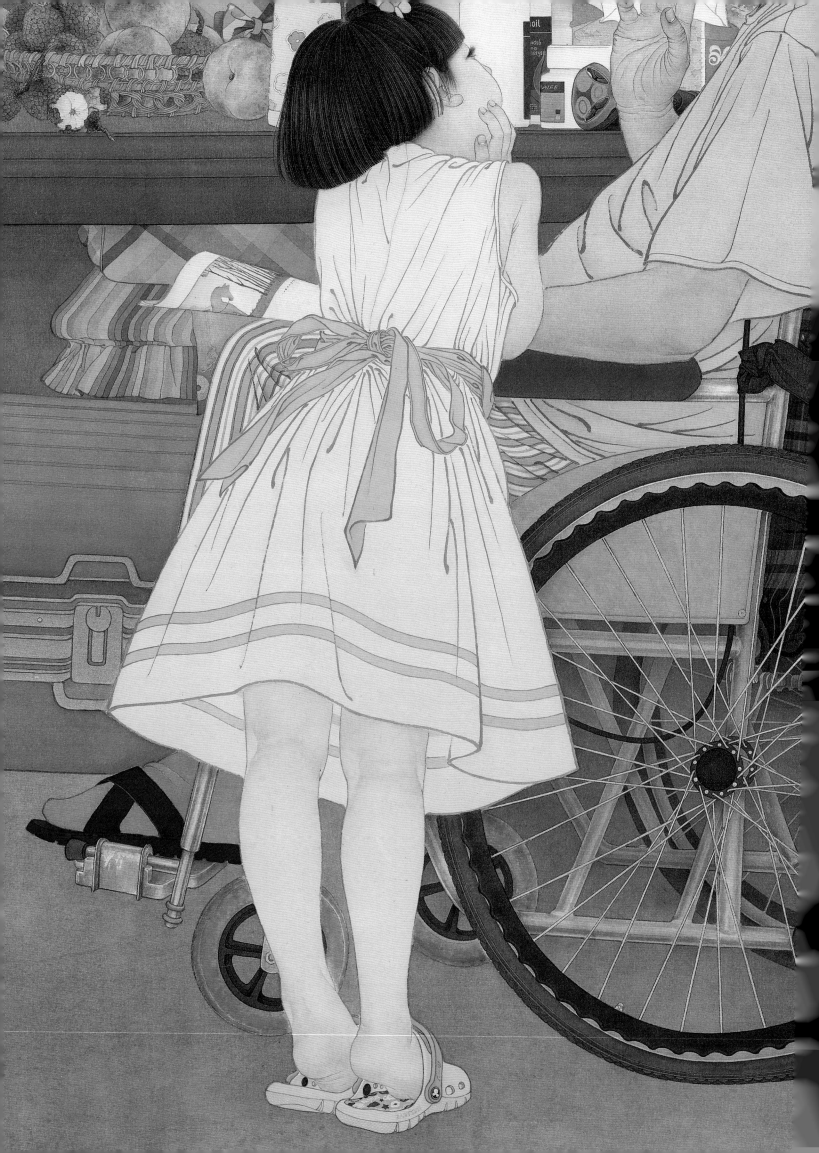

前　言

　　"新经典"一词，乍看似乎是个伪命题，"经典"必然不新鲜，"新鲜"必然不经典，人所共知。

　　那么，怎样理解这两个词的混搭呢？

　　先说"经典"。在《挪威的森林》中，村上春树阐释了他读书的原则：活人的书不读，死去不满30年的作家的作品不读。一语道尽"经典"之真谛：时间的磨砺。烈酒的醇香呈现的是酒窖幽暗里的耐心，金沙的灿光闪耀的是千万次淘洗的坚持。时间冷漠而公正，经其磨砺，方才成就"经典"。遇到"经典"，感受到的是灵魂的震撼，本真的自我瞬间融入整个人类的共同命运中，个体的微小与永恒的恢宏莫可名状地交汇在一起，孤寂的宇宙光明大放、天籁齐鸣。这才是"经典"。

　　卡尔维诺提出了"经典"的14条定义，且摘一句："一部经典作品是一本从不会耗尽它要向读者说的一切东西的书。"不仅仅是书，任何类型的艺术"经典"都是如此，常读常新，常见常新。

　　再说"新"。"新经典"一词若作"经典"之新意解，自然就不显突兀了，然而，此处我们别有怀抱。以卡尔维诺的细密严苛来论，当今的艺术鲜有经典，在这片百花园中，我们的确无法清楚地判断哪些艺术会在时间的洗礼中成为"经典"，但卡尔维诺阐述的关于"经典"的定义，却为我们提供了遴选的线索。我们按图索骥，集结了几位年轻画家与他们的作品。他们是活跃在当代画坛前沿的严肃艺术家，他们在工笔画追求中别具个性也深有共性，饱含了时代精神和自身高雅的审美情趣。在这些年轻画家中，有的作品被大量刊行，有的在大型展览上为读者熟读熟知。他们的天赋与心血，笔直地指向了"经典"的高峰。

　　如今，工笔画正处于转型时期，新的美学规范正在形成，越来越多的年轻朋友加入创作队伍中。为共燃薪火，我们诚恳地邀请这几位画家做工笔画技法剖析，糅合理论与实践，试图给读者最实在的阅读体验。我们屏住呼吸，静心编辑，用最完整和最鲜活的前沿信息，帮助初学的读者走上正道，帮助探索中的朋友看清自己。近几十年来，工笔繁荣，这是个令人心潮澎湃的时代，画家的心血将与编者的才智融合在一起，共同描绘出工笔画的当代史图景。

　　话说回来，虽然经典的谱系还不可能考虑当代年轻的画家，但是他们的才情和勤奋使其作品具有了经典的气质。于是，我们把工作做在前头，王羲之在《兰亭序》中写得好，"后之视今，亦犹今之视昔"，留存当代史，乃是编者的责任！

　　在这样的意义上，用"新经典"来冠名我们的劳作、品位、期许和理想，岂不正好？

目录

陈 治

　　1978年生于黑龙江，天津人。2001年毕业于天津美术学院国画系获学士学位，2005年毕业于天津美术学院国画系获硕士学位，师从何家英教授，后留校任教。现为天津画院副院长，天津美术学院教授，硕士研究生导师，中国美术家协会会员，天津美术家协会副主席，中国工笔画学会常务理事。天津市宣传文化"五个一批"人才。天津市"131"创新型人才培养工程第一层次人才。

奖项及参展

2001年　《夏凉》获"黄宾虹奖"全国高等美术院校　　　　中国画作品新秀展金华奖。
2006年　《守望》入选天津市第六届青年美展
2007年　《守望》获第三届全国中国画展优秀作品奖　　　　（最高奖）
2015年　《美姑》获第五届全国青年美展优秀作品奖　　　　（最高奖）

武 欣

　　1978年生于黑龙江，2001年毕业于天津美术学院国画系获学士学位，2004年毕业于天津美术学院国画系获硕士学位，师从何家英教授，后任职天津画院。2020年调入天津美术学院，国家一级美术师，天津市政协委员，中国美术家协会会员，中国工笔画学会理事，天津美术家协会理事。天津市"131"创新型人才培养工程第一层次人才。天津市宣传文化"五个一批"人才。天津市第十一届文艺新星。荣获天津市"三八红旗手"称号。

奖项及参展

2002年　《我的父亲母亲》获全国第五届工笔画展铜奖
2004年　《秋凉》获天津市第十届美术作品展银奖，　　　　并入选第十届全国美术作品展
2005年　《芳华》入选第三届全国画院优秀作品展
2006年　《晴》获天津市第六届青年美展一等奖
2007年　《时光》入选第四届全国画院优秀作品展

合作参展

2009年　《零点》获第十一届全国美术作品展银奖（被　　　　中国美术馆收藏）
2010年　《吉祥》入选第九届中国艺术节全国优秀美术　　　　作品展
2014年　《儿女情长》获第十二届全国美术作品展金奖
2017年　《较量》入选第九届中国体育美展
2019年　《尖峰食刻》获第十三届全国美展铜奖

画画的事从来就不能对自己不诚实，讨好的事总是做不长久的，不能只停留在追求传统意义上的工笔画的模式，应该体现时代性。画家所处的时代一定会给其留下或深或浅的时代烙印，今日之时代就是明日之传统，要做有追求有态度的绘者。

儿女情长

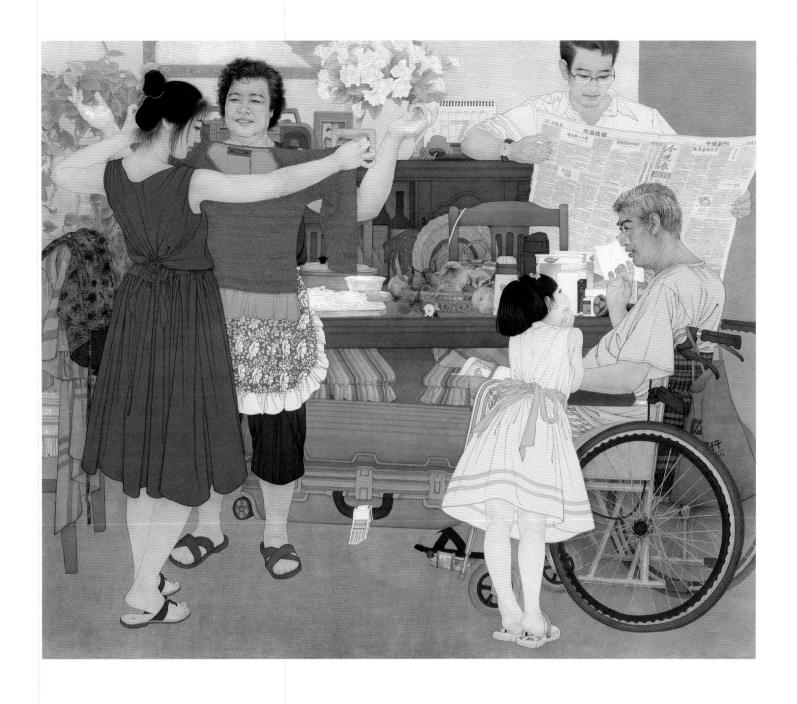

↑儿女情长　陈治、武欣
171 cm×196 cm　绢本设色　2014年

在现实主义风格的绘画之路上走来，其中的艰苦是相当让人难忘的。

2013年起，我们已经在着手准备第十二届美展的素材了，经过一番思考，我们决定作品的立意仍然围绕平凡的生活展开。从第十一届美展起的5年之中，我们的家庭生活从三口之家演变成七口人的家庭的融合，我们进入了上有老下有小的阶段，除却画画、教学，在家庭之中倾注了大量的精力。对孩子的抚养教育，对老人的赡养孝敬，都是我们要操心的事情，其中杂陈的滋味自知。将熔铸心力的绘画与我们熟悉的家庭生活做个最好的组合，不失为一种特别适合自己的题材。

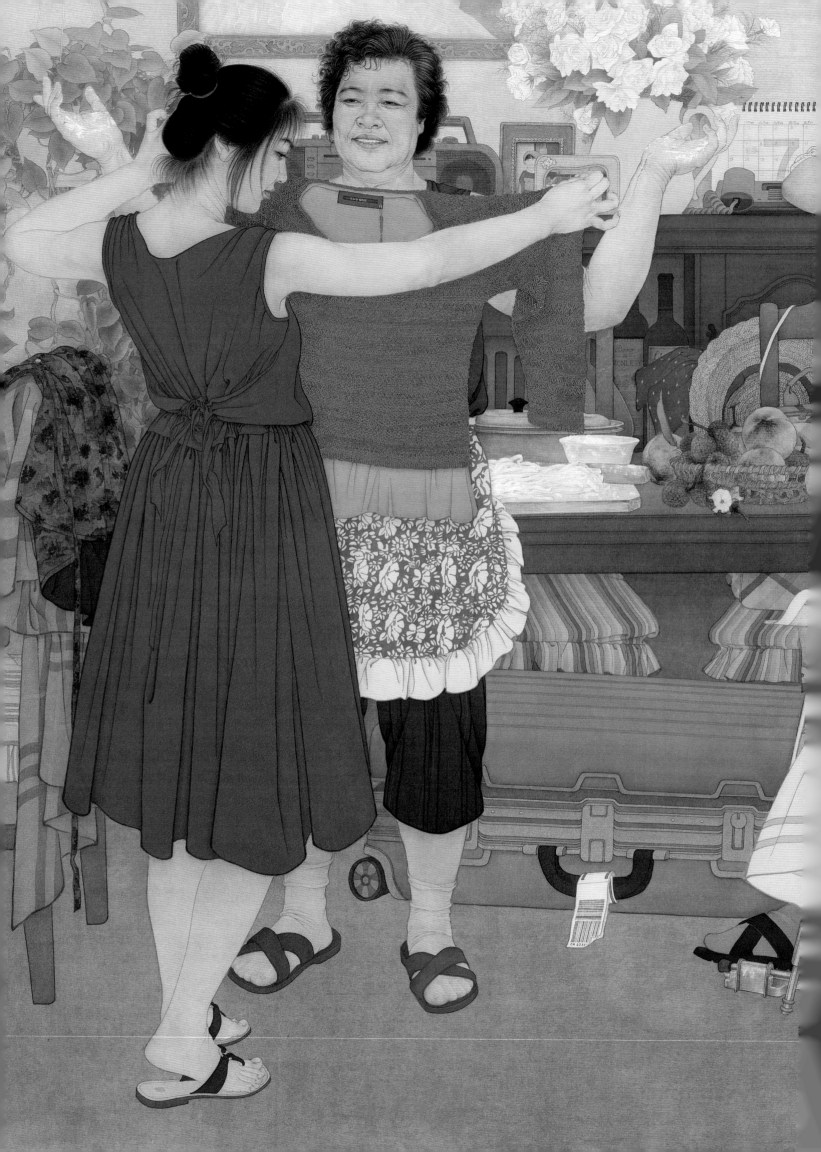

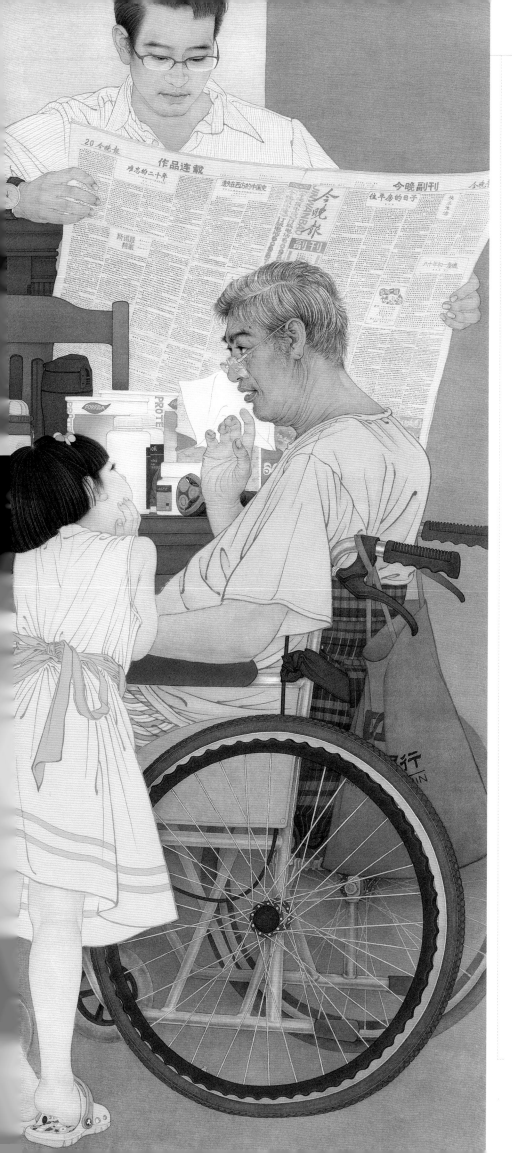

最初的构图是团块构图，一个家庭成员团聚和乐的场面。我们设定着每一个幸福的瞬间，安排着每个人的喜悦，希望将最平凡的家庭生活定格在平安幸福的一刻。其实，我们忘记了生活给予我们的不仅有平凡的幸福，也有沉重的打击，不仅有喜悦，也有伤痛。当哀伤袭来，对家庭的情感注解就变成了伤痛。突然间，父亲重病住院，身为儿子儿媳，陪护父亲、安慰母亲、照顾孩子就是我们必须承担起来的责任。在漫长的陪护过程中，我们内心对家庭和生活的认知也悄悄发生了改变。表面上单纯的团聚是不足以承载更深一层的情感内核的。团聚固然幸福，却也预示着下一次的分离。在这样进一步的思考中，看似圆满的团块构图，显然不符合我们当时内心涌动的情感，而将原构图打破变为分散性构图更加开阔，聚散之间分合有度，轮椅的加入也增强了构图则的形式感和张力。我们设定母女为一组，动态较大，造型突出，以母亲的正面形象为重点。其余三人，动态稍静，混为一组，造型稳定，以父亲的侧面形象作为次要突出。

在这里，说点题外话。曾经有很多人问照片应不应该用、怎样用这样的问题。照相术是个伟大的发明，对于绘画者来说，是相当有利的技术支持。画照片不是目的，照片记录了生活，我们利用照片定格了瞬间，照片帮助我们再以技艺表达个人情感和审美情趣。绘画和摄影都是独立的艺术门类，但不妨碍这两种艺术之间的借鉴。照片有时又是工具，是提示，是客观的；绘画是从心而来的，是结局，是主观的。著名作家陈忠实说：创作实际上不过是一种生命体验的展示。我再加上一句：创作实际上不过是一种生命体验的展示，而不是对真实生活的复制。近代的绘画史上很多有成就的画家都大量使用照片，如德加、克里姆特、巴尔蒂斯等等。不必将照片妖魔化，关键看如何使用。

儿女情长

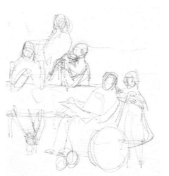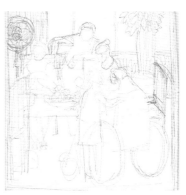

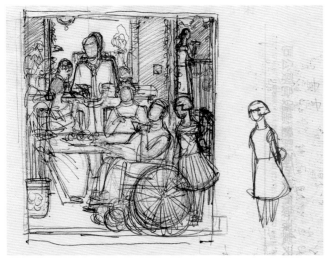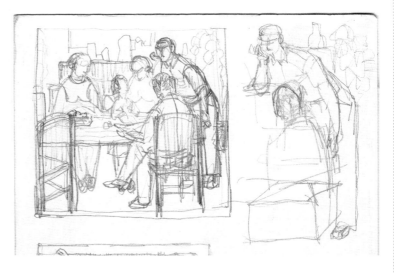

金瓶似的小山
180cm×180cm　2009年

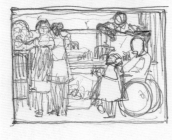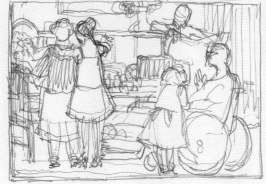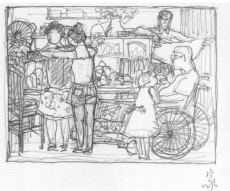

现实主义绘画之美同其他风格的绘画的美感有着相同和不同之处：

现实主义绘画之美不在于复制生活，而在于对生活的显像，如同文学作品和电影一样，有一种真实的震撼共鸣。所有通过眼睛到达内心的视觉影像与记忆共生的部分都是画者和观者感同身受的。这样的美感是源于心的交流，而不是源于审美的考虑。写实与真实的不同在于写实经过选取、提炼、概括和再创作的过程，这样的创作过程很隐蔽且含蓄，带给创作者和观者丰富而直接的审美体验。

关于重新探索叙事性绘画的缘起：

我们两人在合作《零点》之前，一直都是独立创作的。我们以前的作品都是一种人物的组合或是肖像式的创作。这样的创作定格在某个瞬间，凝固下来的到底是什么？

↑儿女情长（创作小稿）

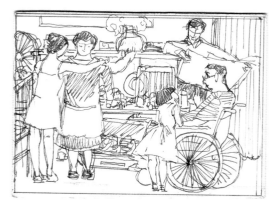

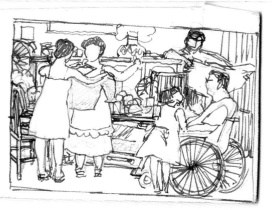

展示、上世纪中叶那个淡米色的、风姿绰约的哈尔滨，这座我生于斯长于斯的城市。

一段那人会楼色，的而

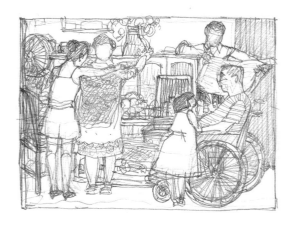

↑**儿女情长**（创作小稿）

表达的是诗意的情感吗？回顾以前的一些创作，有一部分偏重于某些小情小意的表达，绘画蕴含的情感延续性短促、力弱，内蕴乏善可陈，甚至与大多数无聊的作品一样，已经令自己产生了审美和创作的疲劳。在某次聊天中，晏平老师（后任天津画院副院长）说："现在已经没有人愿意画像列宾、苏里科夫那样的叙事性绘画了，你们可以尝试去搞搞。"这句话恰逢在我们不满足又不知如何是好的时候出现，让我们深受启发。叙事性绘画与我们的绘画风格还是比较契合的。叙事性绘画里的文学性和蕴含的情感力量，能使观者产生阅读感，让人们不仅读到了眼前的故事，同时还在回味故事背后的情绪延伸所带来的思考。

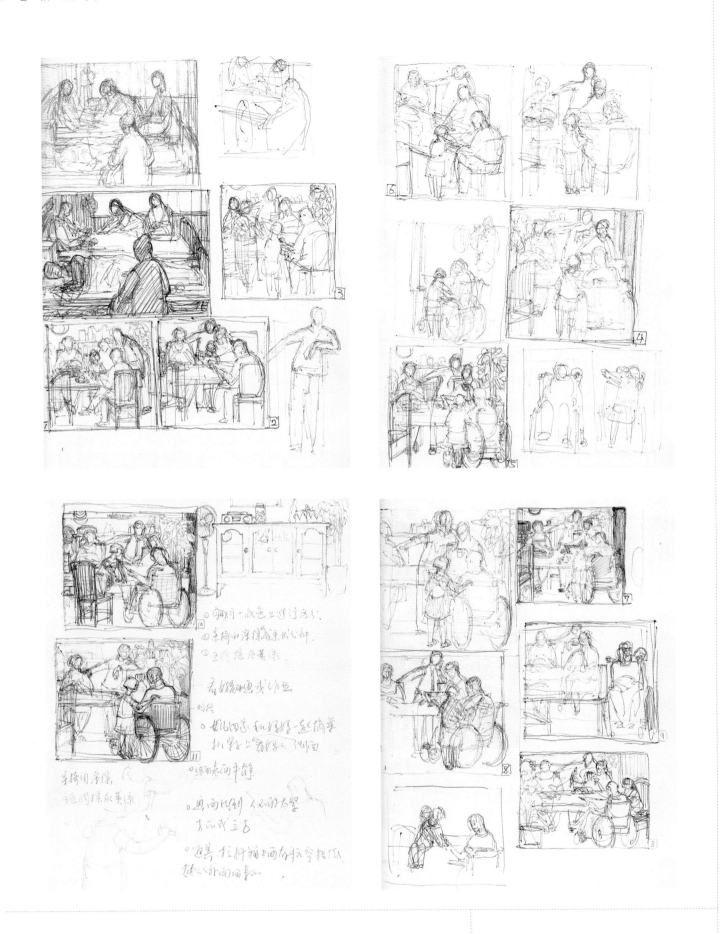

↑儿女情长（创作小稿）

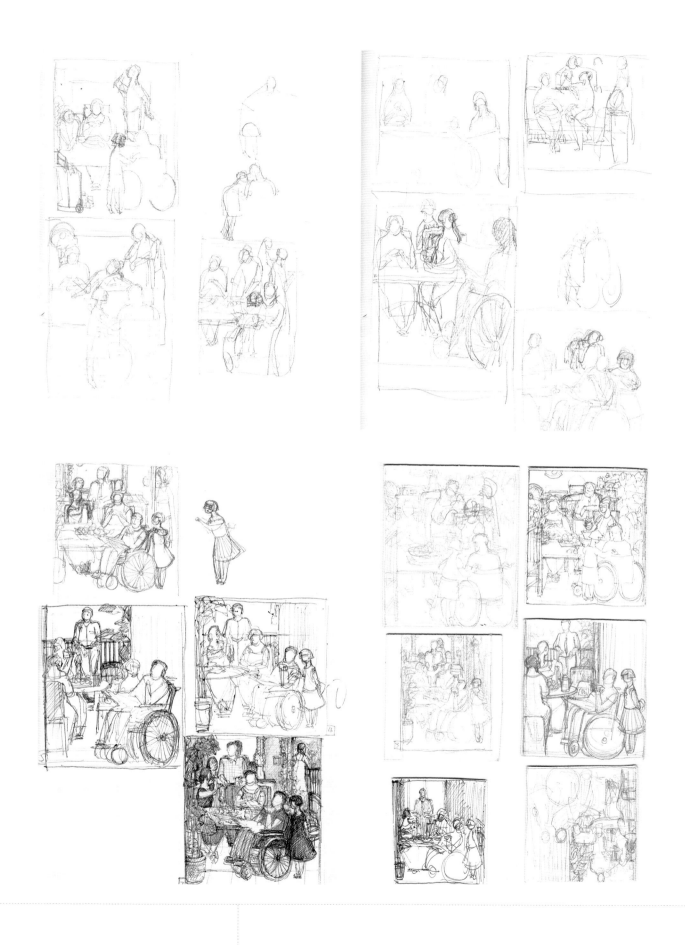

↑**儿女情长**（创作小稿）

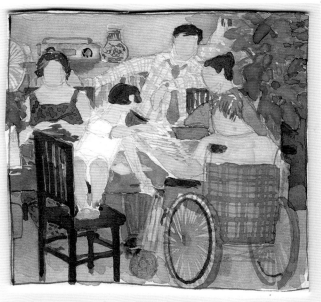

《儿女情长》表现的是老年人的家庭，故而调子要沉稳，要符合老年人的心理，所以是赭黄调，辅以暖绿、赭红等补色，既稳重又不陈腐。绘画的用色应符合题材主题，宗旨就是和谐雅致。用色其实是有些窍门的，最简单的就是将用色控制在同一色系里，这样比较不容易出错。如同女人穿衣一样，身上的颜色不要超过三个。同色系注意深浅灰度，但要有小面积的颜色跳脱，如大面积的灰色中需要有小块的纯色、亮色的活跃，有时需要大胆使用补色和无色系（黑、白、金、银等）。色彩的境界并不难把握，做人是什么境界和品味，用色亦然，是修养也是控制，要多在画外用功。

作品中的桌子和柜子既起到贯穿画面的作用，又将画面的色调定在了赭褐色调上，桌下的黄色旅行箱加强了暖色系的作用，色彩的气氛就已然大体确定了。爸爸妈妈的色彩都在赭黄色调之中，妈妈身前的黄绿色毛衣、爸爸的米黄色T恤，以及椅子的坐垫既符合主体人物的年龄特点又与主色调相合。画面的色彩安排无不是经过一番思考的。妈妈的深蓝色条纹裤子与爸爸的浅蓝色条纹睡裤及女婿的浅灰色条纹衬衫形成了呼应；女儿的绿色裙子和妈妈的围裙及植物形成呼应；画面左边的赭红色衣服和右边轮椅背后的赭红色手提袋形成呼应，将拉开的场景收拢；外孙女的粉裙子、书包、水果形成一片亮色区域，起到调剂作用；画面中黑色的分布有节奏感，不突兀。所有的颜色都有存在的合理性，也符合主题创作的需要。

在这里，有几处需要特别地说明，女儿为什么穿了绿色的裙子？在《儿女情长》中，女儿的绿色裙子是最主要的大色块，母女二人是画面的主体人物，既要醒目又要和谐，既要符合各自的身份年龄，又要相互之间有所呼应。这个绿色在整个画面中完全没有违和感，究其原因，一是因为绿色也是暖色调的绿，二是因为这个绿色是用赭褐打底，有了赭褐的底色，上施石绿，色调与主题基调相合，形成你中有我、我中有你的效果，自然就是和谐的。外孙女的粉裙子并不属于赭黄绿色系，在这个偏沉稳的色调中是很跳脱的，但我们处理小女孩的裙子时将粉色处理得比较灰，接近于白色，白色是无色系，不影响主调，而且粉裙子周围有书包、水果、帽子作为过渡和呼应。裙子、书包、桃子混在柜子和桌子中间，起到了对赭色和粉色的联络作用，粉色也起到了活跃画面的作用，使画面不至于太沉闷。

在颜色的使用上，除了要把握色彩的和谐搭配原则外，还有比较关键的一点就是墨色的运用。墨色在工笔画中的运用非常多面。通常墨用于头发或画出黑颜色，或者用来增加颜色的灰度，与颜色叠加使用，可去掉颜色的生性，减弱艳丽感。有了墨色的中和，用色会显得稳重和沉郁。但是，我发现有些人特别喜欢用墨来分染，不光分染衣服，还有脸和手。墨用在恰当的地方，可以与色相得益彰，但如果在浅色衣服上或脸、手上分染，则会显得污秽不净，有害于画面的格调，影响观者的审美观感，有碍于提升审美的愉悦感。

↑**儿女情长**（创作小稿）

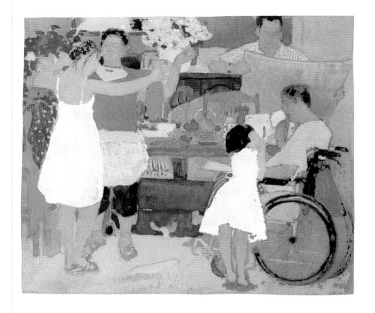 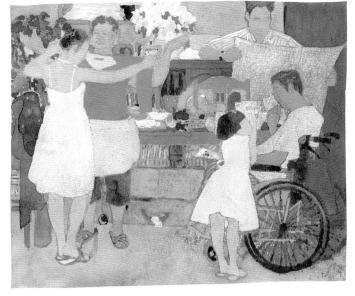

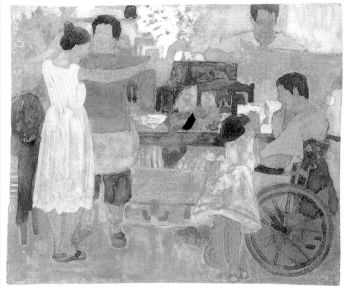 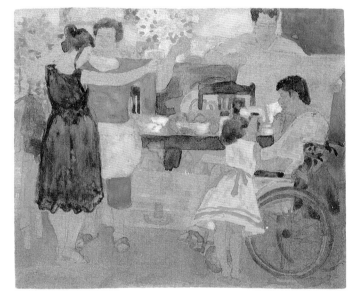

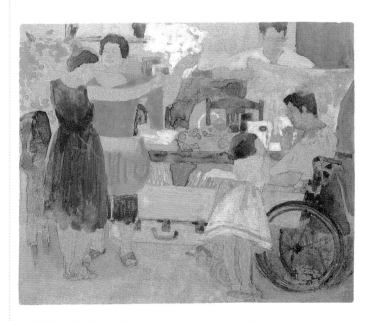 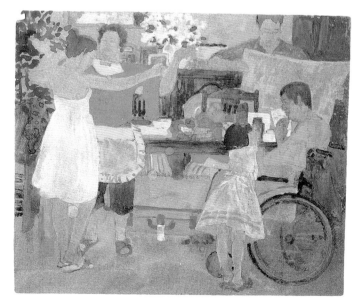

↑**儿女情长**（创作小稿）

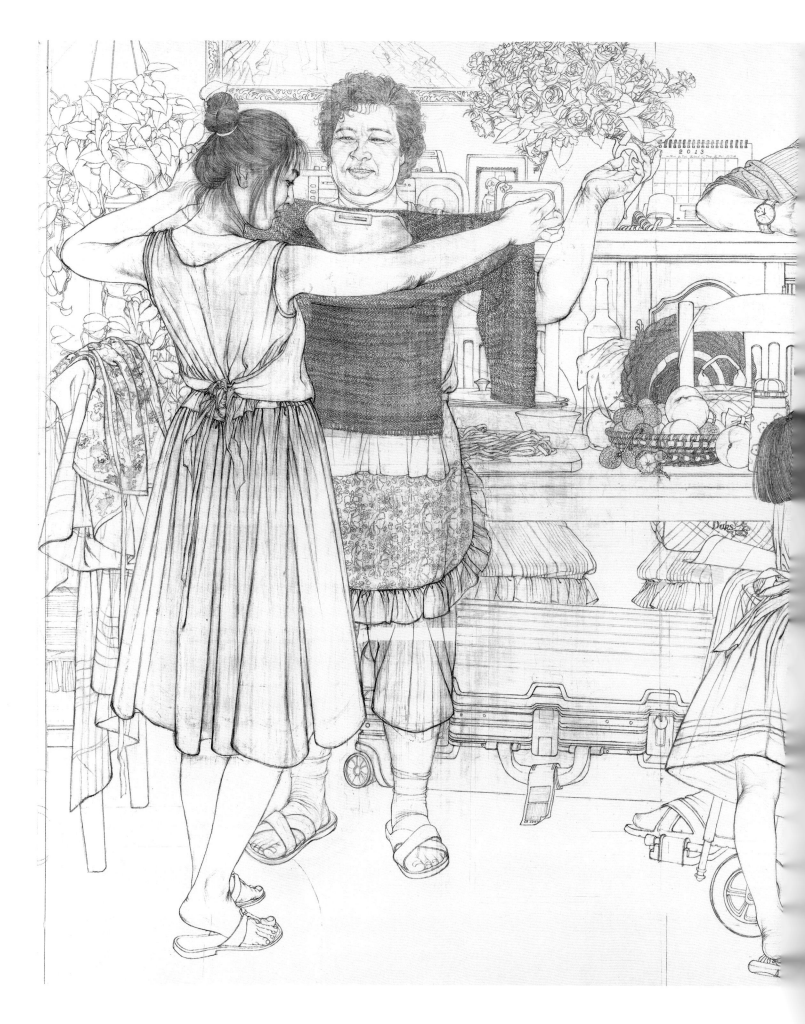

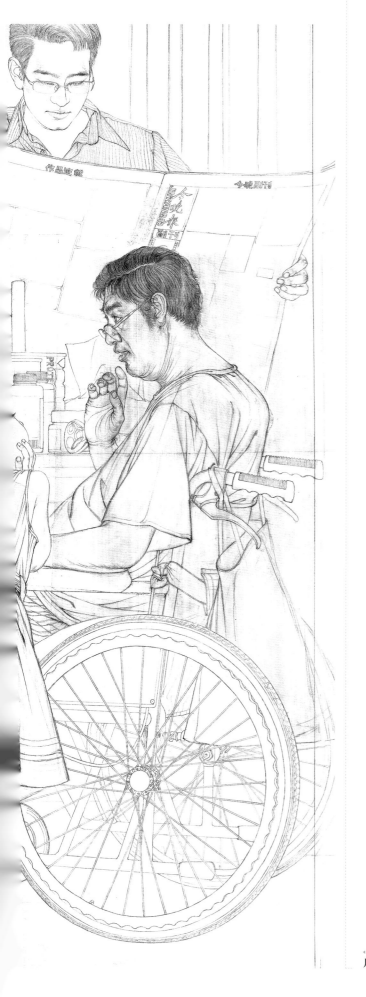

在创作工笔画的整个过程中，哪个过程最为重要呢？可以说，每个过程都很重要。但铅笔底稿的阶段无疑是最具有创造力的阶段。我们在绘制铅笔稿的过程中会尽可能地将人物造型、形象、器物等一切出现在画面中的元素都尽最大的努力画好，在底稿阶段就将画面关系安排好。工笔画的创作过程有很明确的步骤，在每一个步骤中，都有不同的绘画趣味，但我们更看重底稿阶段，甚至在这个阶段里花费大量的时间和精力，这个阶段也最能体会出绘画的趣味。铅笔底稿是在塑造人物的骨血，将每个部分都进行精密的创造。在此过程中，人物形象的刻画最为重要。一个形象特征明确的人是非常容易塑造的，也能够画出味道。但是，一个形象特征不够明确的普通人要如何刻画呢？对于形象特征的把握一方面得益于扎实的基本功，一方面要在平时多观察不同形象的人的特征，归纳总结。绘制铅笔底稿的过程中，也可以根据质感、空间等来绘制，熟悉并考虑好在勾线和设色阶段应该采取什么样的线型和怎样来勾线。

儿女情长（素描稿）

母女的造型

　　《儿女情长》中最为突出的造型显然是母女俩，这组造型也是我们思量最多的造型。我们考虑在家庭之中最能释放亲情的燃点就在于母女之情。如何找到母女之间的互动以及如何充分地表现回家这一主题呢？母女的造型既要有生活的真实感，又要有瞬间的永恒感，既要贴近主题，又要具有艺术美感。绘画者要找到心中生活和艺术的平衡点。过于强调生活化而缺乏艺术处理，则格调难调；过分艺术化又会让人感觉远离生活，不接地气，造作飘忽。这时的创作者就是编剧和导演，甚至有时要充当演员。我是嫁到外地的媳妇，回想起每次回家探亲时和妈妈之间的互动，就是兴冲冲地将带给妈妈的礼物拿出来，献宝般的迫不及待地想让妈妈看到。中国人不似西方人将感情表达得那么直接不加掩饰，可能很少会见了面就拥抱什么的。所以，给久不见面的妈妈试带来的新衣服是一个不错的选择。但是，怎样才能将这对母女的造型既合理又生活化，既兼具艺术美感又不觉得生硬突兀地表现出来呢？这需要创作者更深地挖掘生活，更切身地感受生活。在中国北方，有"长接短送"的习俗。亲人从外地归来，要吃面条，以示长接不走；离家时，则要吃饺子，以示短时就回之意。儿女回家，妈妈一定会亲自擀面条，女儿到家就迫不及待地给妈妈展示带回来的新衣服，妈妈的手上粘着来不及洗去的面粉，只能将手臂高高扬起，生怕碰脏了女儿带回来的新衣服。这样的画面在脑海中浮现出来，我们都很兴奋。这个画面既有故事性又有造型感，既是叙事又是抒情。

　　母亲扬起手臂的造型我们非常满意，丰满圆润的手臂上扬很有古典主义的气息，粘满面粉的饱满的手，也暗合面条的寓意。妈妈的整体造型坚实有力，张力十足。她面带喜色，慈祥而坚强，生活虽有不幸，但仍然坚强乐观，流露出母性的温暖和坚毅，张开的双臂也喻示着母亲对一个家庭的支撑。

　　←
儿女情长（素描稿）

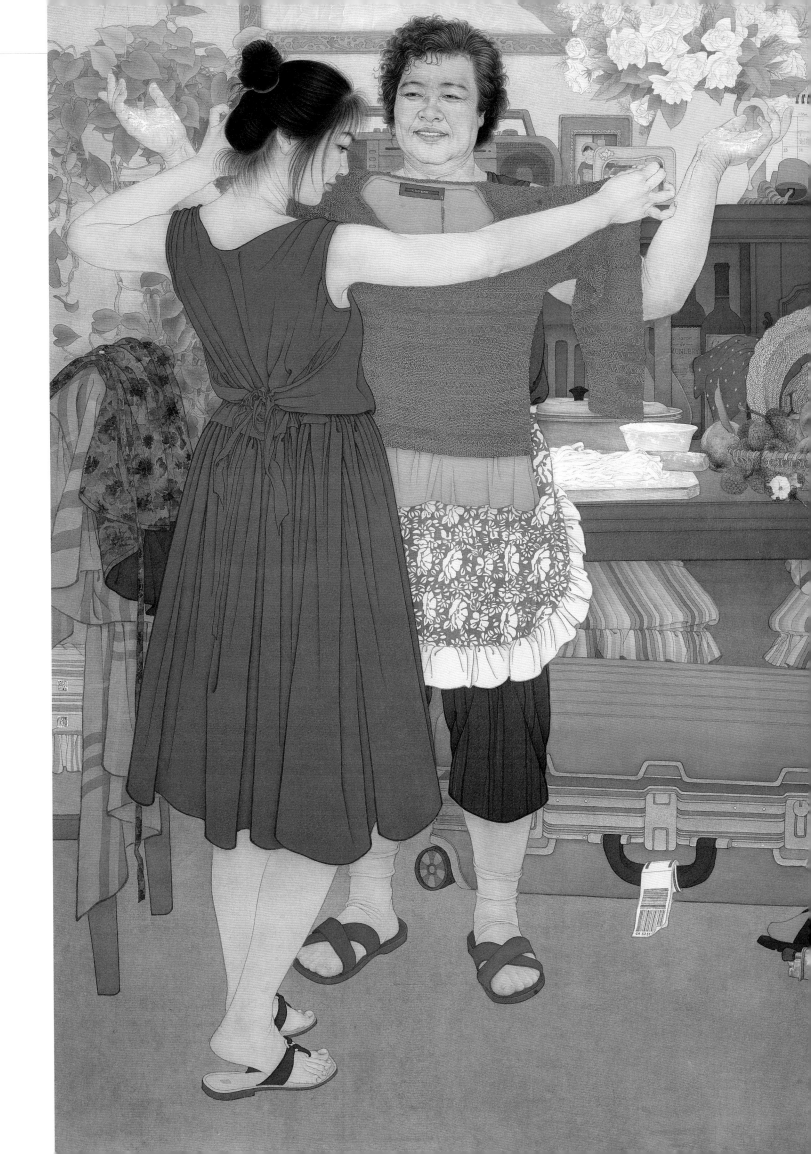

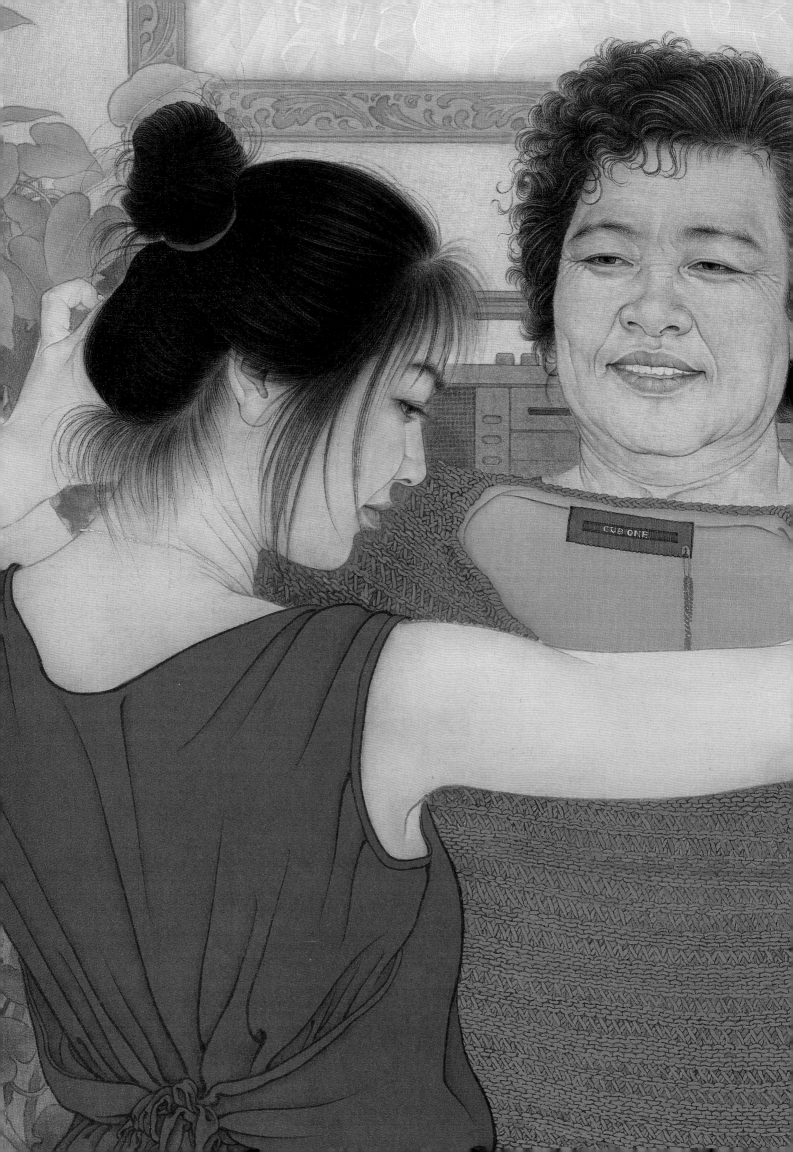

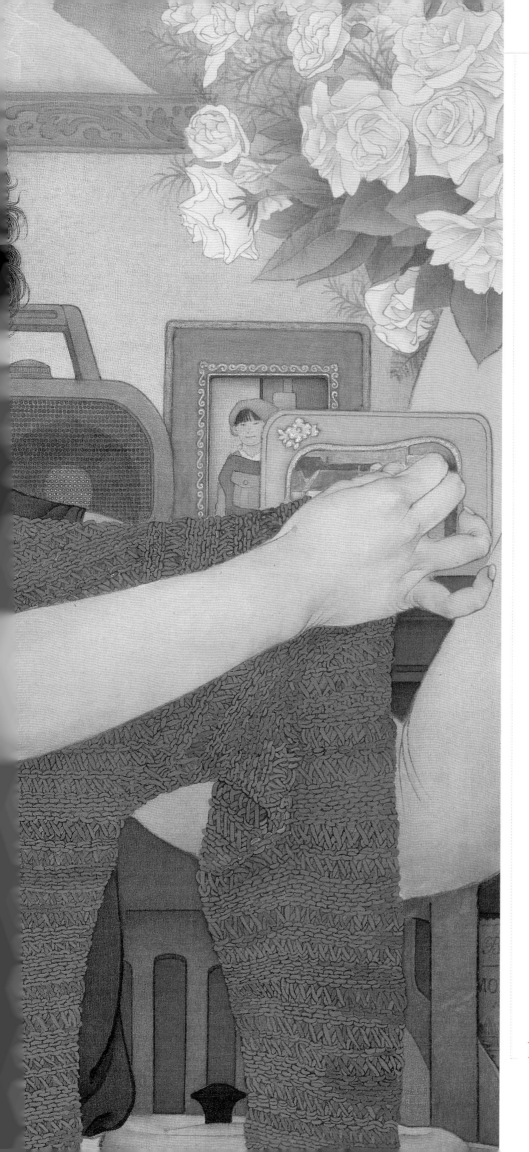

整幅画之中，唯此造型真是费尽心力。这个造型虽是最早确定，但却是最晚定稿。我们一度矛盾于这个造型是否要更加生活化，更具生动性。比如女儿急切地拿着衣服比量，是要动作幅度大，更富有戏剧性，还是要更具有恒定的美感。比如动作稳定，注重艺术处理，就更具永恒感。最终，我们决定倾向于后者，因为绘画艺术毕竟是将生活的瞬间定格成永恒的瞬间。而且，由于画是横向构图，需将胳膊拉长拉直，配合柜子、桌子、旅行箱的横线，对画面的整体横势起到强化的作用。造型要服务于主题，服务于整个画面。我们反复找模特拍照，画速写，以期获得更生动的造型，艺术处理所获得的素材在此特别重要。有些造型，真人无法达到艺术上所需要的效果，模特带给我们的只是一个提醒，一个可能性，绘画者在此发挥的正是创作之力，将可能性变成必然性。但是，理想有时总是单薄的，光是这个造型我们就找了三四个模特写生，画过三稿，修修改改，却始终不能令人满意，出现了造型的韵味不够、背侧的形象毫无特征、苍白平庸的问题，怎么看怎么不满意，却又不知如何去改进，始终停滞不前。在我们请教了恩师何家英先生后，老师提醒了我们：一是，这个造型必须画得有美的特征，要有美感。二是，这么大一幅工笔画里没有一组漂亮的线条是不行的。这几句话真如醍醐灌顶，回去后我们重新起稿，加强了人物背影的造型美，加强了衣纹的韵律感和节奏感，重新体会美的背影与造型之间的关联，建立关于类似造型的联想。造型之美与线的韵律之美得到了强化后，造型有了很好的效果，概括又生动，永恒而具美感。这组人物的主体造型更为突出了，我们终于满意了。

儿女情长（局部）

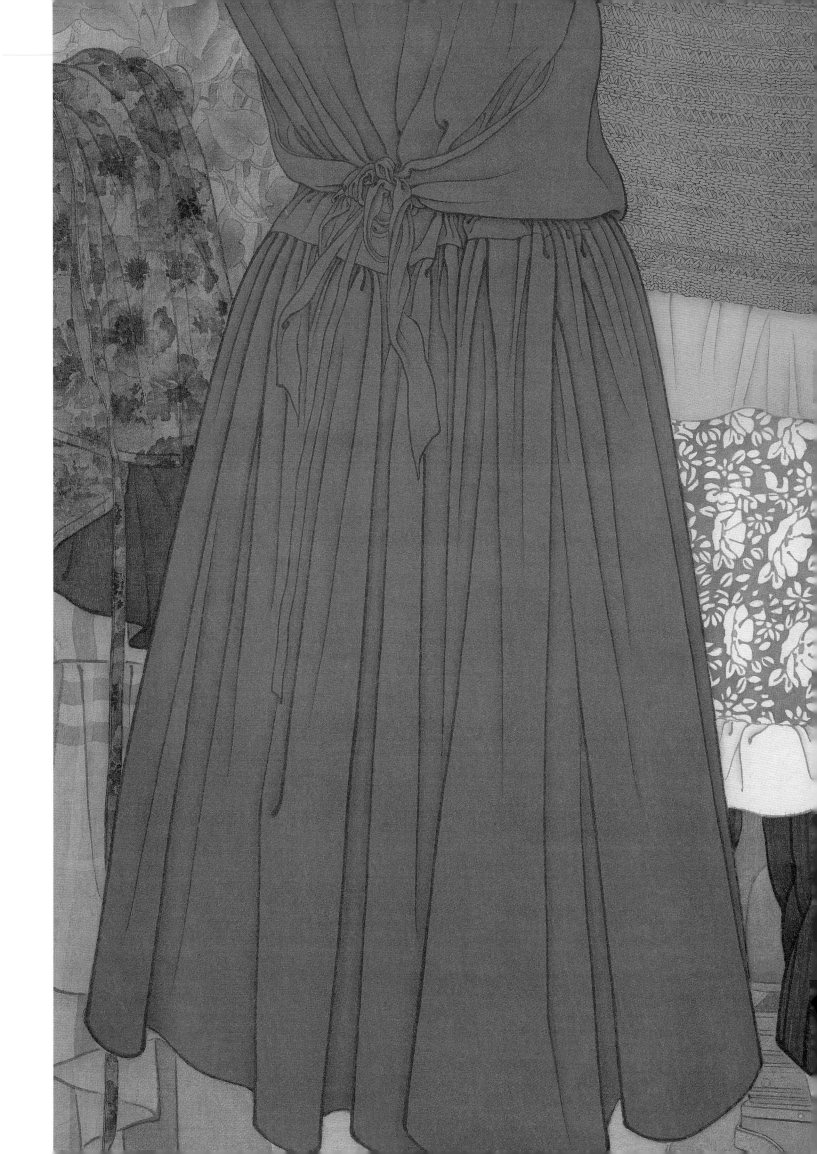

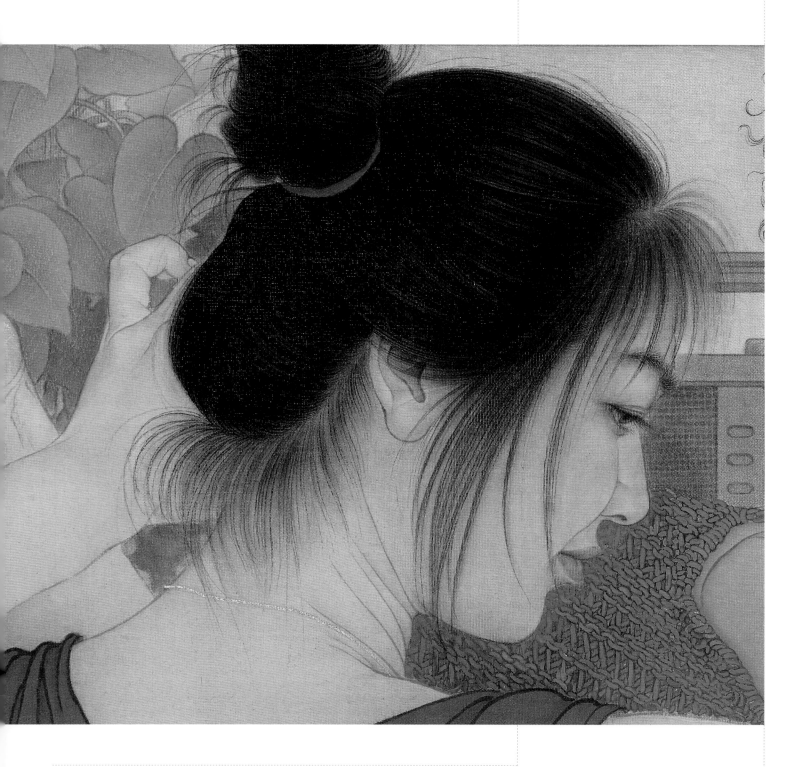

↑ 儿女情长（局部）

脸的刻画

除了将素描稿打好外，在上色刻画的阶段要注意以下几点：1. 画脸要讲究些，要有专门画脸用的小色碟，碟中有曙红、胭脂、花青、天蓝、赭石等颜色，我们一般将姜思序堂的片状颜色，贴在碟壁上，随时以笔舔用。2. 要根据所绘之人的年龄、特征来决定如何描绘，描绘到什么程度。3. 画脸颜色宜淡，不宜浓重。年轻女人脸部要干净，眼周围会有些青。不能过多地用赭，花青也要用得谨慎，画脸的颜色不可反复调制，用色不能超过三种。颜色调多了易脏，画女孩子的脸切记忌脏，画青年男人的脸也不可脏，但颜色可以有所调整，不要太过白皙，不然会显得有些"娘"。男人应该画得有英气，脸

↑ 儿女情长（局部）

也不能太黄，要把握好度。画老年人也要根据职业、地位、身份背景等因素来画。我看现在很多人喜欢画老人，脸上沟壑纵横，有些皱纹都没有画在结构上，皱纹没少画，但大多只是平添了很多效果线，画皱纹要是画在结构上，不需要画太多就能说明问题了。效果线可以有，但应巧妙些，画法笔法可以丰富些。画老人用山水笔法特别合适，皴皴擦擦间，就将岁月刻在老人的脸上了。画老人的脸，颜色是可以脏的，但是这个脏要有脏的道理，墨可以适量用，用在适当的地方，切不可满面乌气，这还需画家的修养和经验来控制。画老年的知识分子或老年干部要注意不可画得过分老，一般职业不同，所反映出的人的气质、风度也不同，刻画人物一定要充分考虑这些内在和外在因素。还有一点就是，平日里要注意观察不同人物的脸部的特征变化，留心总结。

手的刻画

　　手是人的第二表情。手的刻画同脸的刻画原则是一样的。女人的手纤巧、圆润，有温柔之态或风韵的美感；男人的手要阳刚，有力量，有棱角，有力量充盈的美感；老人的手要有如枯木，注意骨节和皱纹的结构，画出衰落的美感。画手要注意手同脸的用色不同，注意手心与手背的区分，手指头和手掌同手背的颜色不同，要注意手指甲的透视。手其实并不比脸好画，有时甚至比脸还难画，手的透视和结构更复杂，但是，手必须画好，手画得好更能体现出画家的能力。

↑ 儿女情长（局部）

脚的刻画

脚的道理同手。脚在西方古典绘画中被描绘得颇多，西方画家对脚的刻画不遗余力。尤其在描绘青年男女时，脚的美感和力度对人物情感和情绪的表现起着辅助作用。女人的脚和手一样重要，也是人体的表情当中很重要的表达之处。美感，就是表达的根本宗旨，要去体会脚所传达出的美感。

毛衣的刻画

毛衣的绘制技法来自传统工笔画技法，即沥粉法。沥粉法是传统壁画或风俗画中很常见的方法。所沥之处高于其他，突出画面。何家英先生——他以沥粉画毛衣的技法使

↑ **儿女情长**（局部）

↑**儿女情长**（局部）

得这一方法重新焕发了时代的光彩。他用蛤粉调丙烯，利用蛤粉的厚度和丙烯的胶性，结合起来使用，达到了很好的效果。《儿女情长》中的毛衣就用了水粉和丙烯，现代的工笔画的沥粉与传统工笔画的沥粉相较，多了些灵活性。沥粉不能完全是用丙烯，丙烯的塑性太强，有塑料的光泽，不够雅，毛衣的质感要有绒感，可以将丙烯调和入石色或水粉，或用代替石色的代颜料（高岭土、白瓷土等）调和。调沥粉颜色时有以下几点需要注意：一是毛衣的"编织"要在稿子阶段就完成好，需要付出极大的耐心。二是在沥粉前把线勾好，沥粉要空线。三是沥粉颜色要多调一些量，一次用不完可以滴入清水，或置于水碟中加盖保湿，防止每次调出来的颜色都不一样。四是要注意颜色的饱和，要反复试色比较再画，不能急躁，可以复沥，不能反复洗。五是要注意胶合剂的使用，可以直接加明胶液，也可以加入同色系的丙烯，注意加水，要不干也不湿，使沥粉颜色干后既不会脱落，又能凸出于画面，从而达到沥粉的效果。

外孙女的造型

外孙女的原型就是我们的女儿。在我们开始为创作搜集素材的时候，她才刚满六岁，刚刚好能在轮椅的扶手上支起小脸蛋，等我们开始画底稿的时候，她已经悄悄地长高了，没法再做原来的动作了。最开始，画这个造型时，我们没有将孩子的小脚跷起来，而是平放在地上的，画好了一稿之后却总觉得缺少了什么，似乎小孩子的可爱和乖巧还没有画出来。后来，改成脚丫跷起来的造型就舒服了，那胖胖的小腿和可爱的脚丫为这个"家庭剧"增添了趣味。外孙女没有选取正面形象也是出于配角的考虑。从画面的整体考虑，爷孙的这组造型本就是次要的，在这组中外公又是主要的，外孙女是次要的，她仅仅通过有神态的动作就可以完成使命，所以跷起脚丫就显得格外的必要。

←
儿女情长（素描稿）

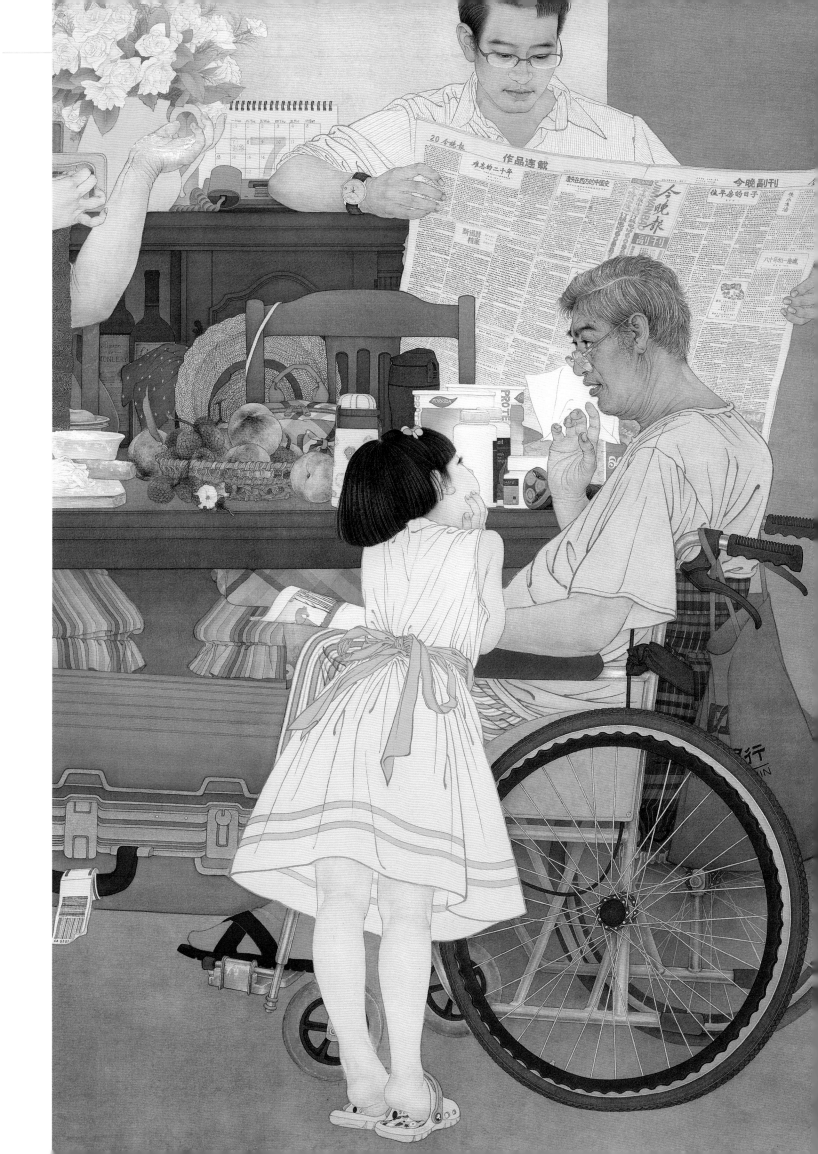

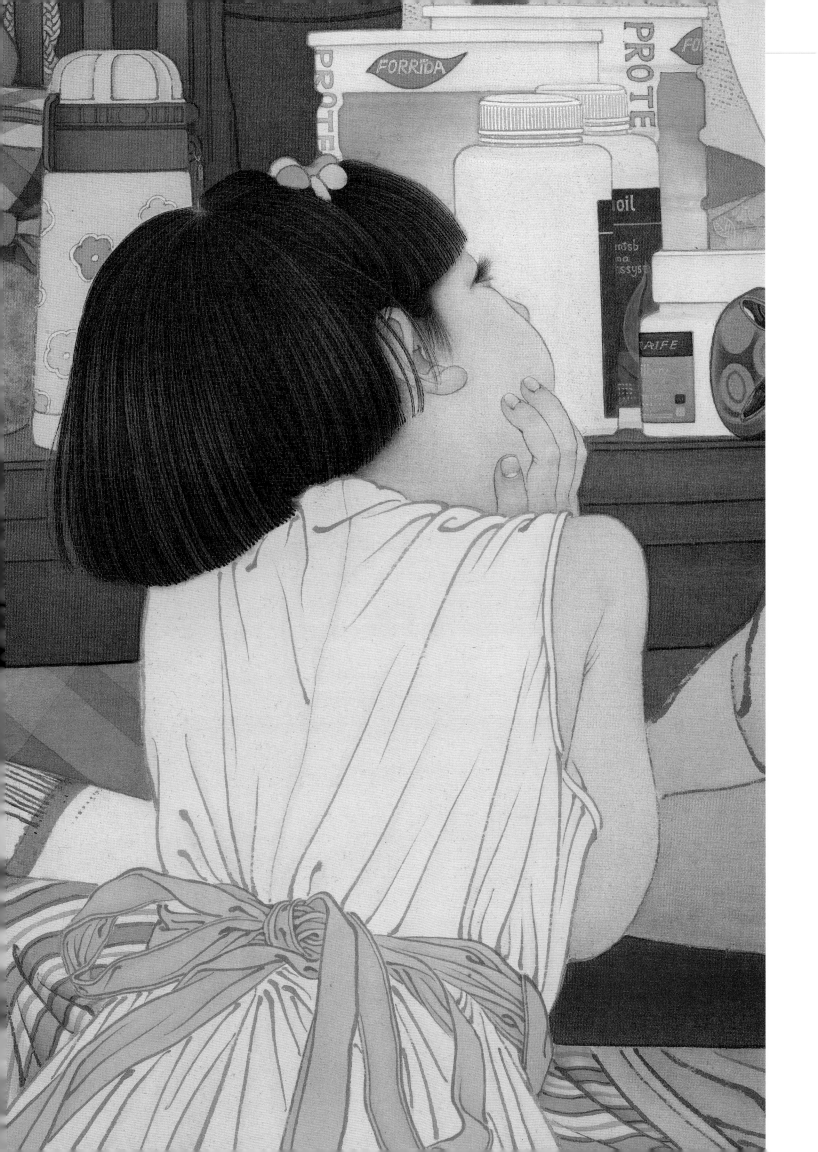

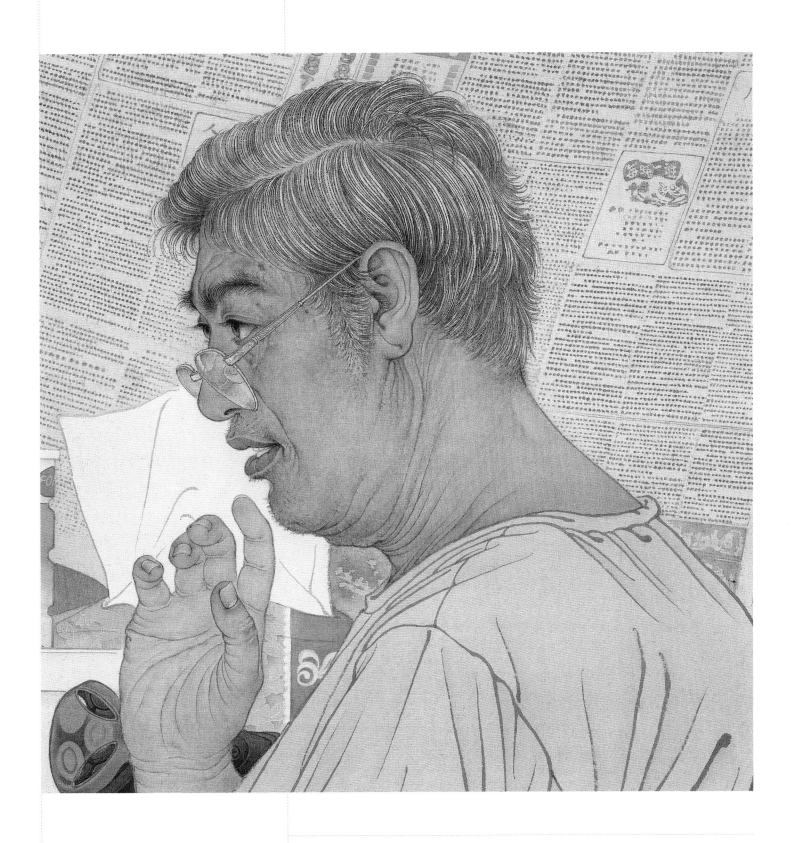

↑儿女情长（局部）

父亲的造型

　　陈治的父亲是《儿女情长》中"父亲"的原型。父亲一直身体不好，患有强直性脊柱炎，我们在造型之时，特意加强了肩颈的驼缩抻拉，特意强调了这个人物造型方的意味，使人物与承载人物的轮椅相应相承。这里我们对人物的脸部形象和手的形象做了特别的安排，"父亲"一边给小孙女讲故事，一边透过镜片上方注视着老伴儿和女儿，似乎难得回来的女儿才是他关注的焦点。灰白的头发、屡弱的身体、枯瘦的手指和轮椅都说明他的身体很不好。

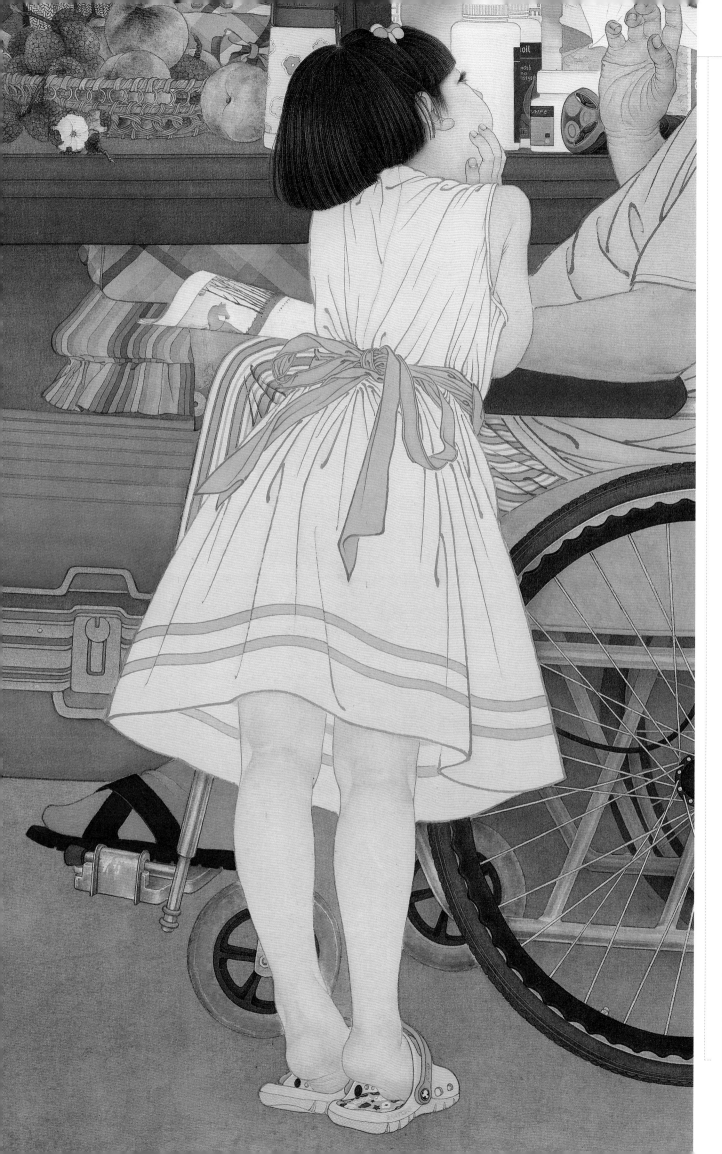

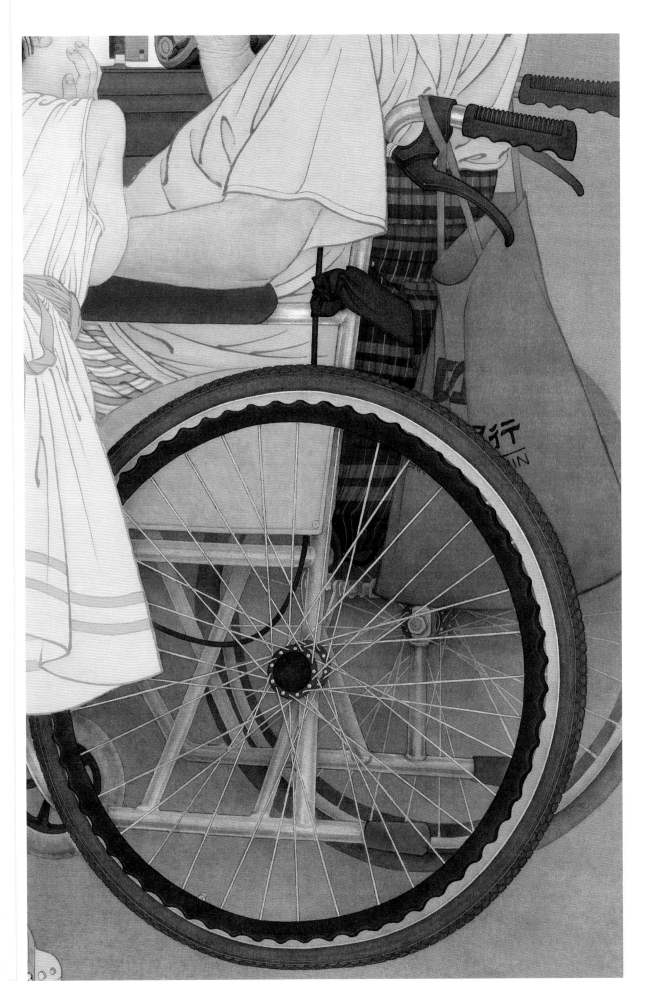

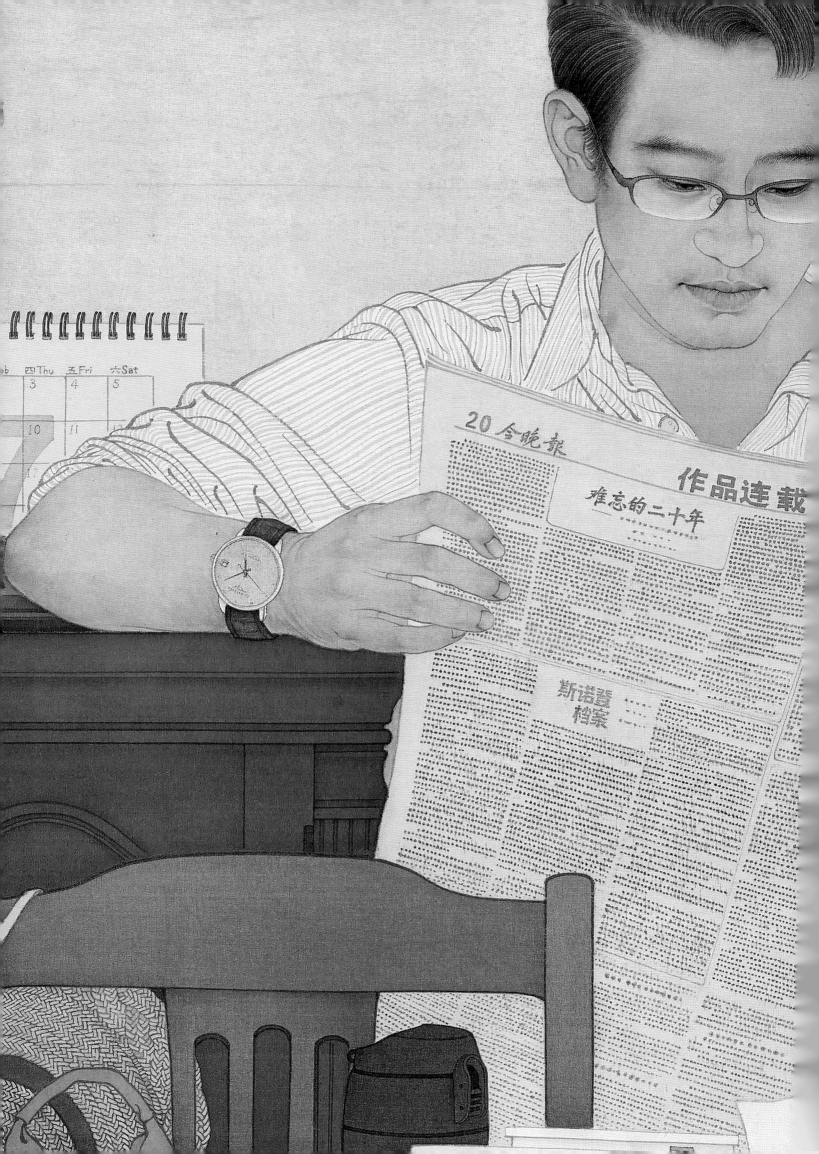

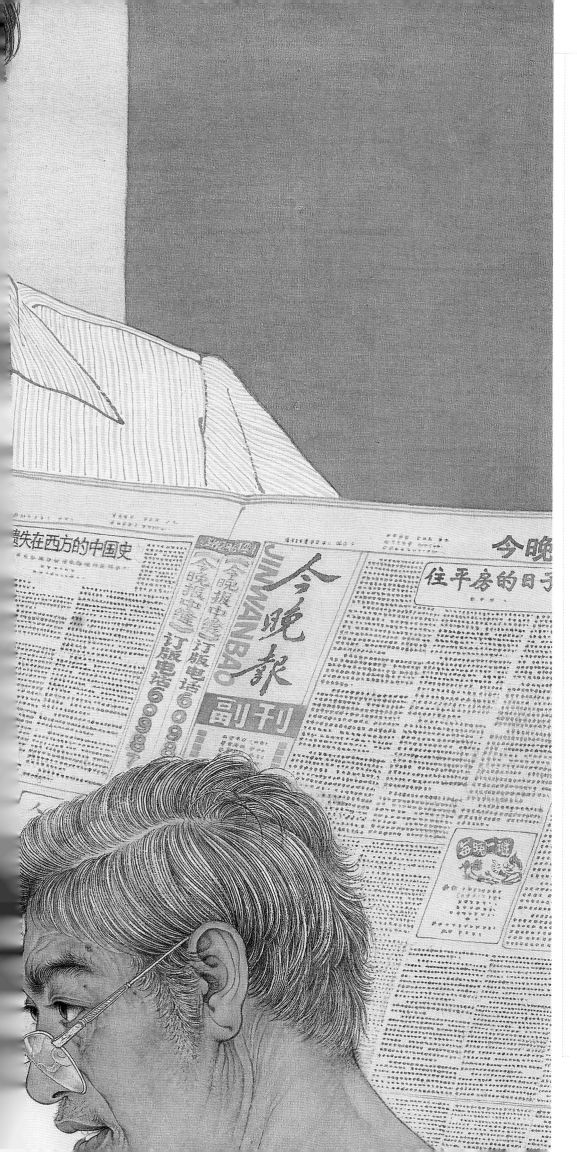

报纸的刻画

在观展时，很多观众都对画面中的报纸发出赞叹，说像真报纸，还有人问是不是剪贴上去的，有时候，过于真实的画面也不一定就是好的。报纸的绘制没有特殊技法，就是付出耐心和体力徒手画出来。按照报纸的排版方式、空格、比例，在画面上复制出一张报纸。

儿女情长（局部）

水果的刻画

在《儿女情长》中，桃子和荔枝很受观众的关注。这两种水果的画法并不相同。在
传统花鸟画中，这两种水果的优秀范本不多，借鉴性小，这就要依靠写生了。画稿子时
是冬天，市面上没有这两种夏天的水果，就在网上找图片，真的要感谢这个信息时代，
将时空距离拉近缩短。桃子和荔枝都是生活中常常接触的水果，早就仔细观察过，虽是
第一次画，但并没有难度，也是得益于平时的积累，在稿子阶段就能把水果的形状、结构、
颜色、特征都表现出来，并了然于胸。等到上色时已经是夏天了，又买了桃子和荔枝来
观察体会。依据感受，在头脑中先描绘出来，用什么样的手法，怎样画，画到什么程度，

↑ 儿女情长（局部）

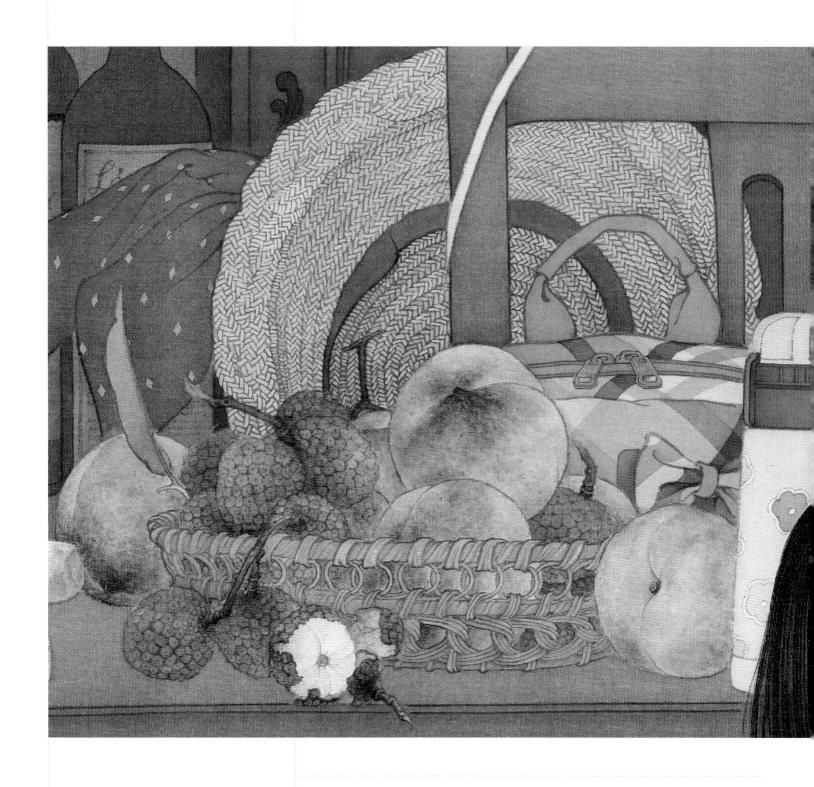

↑儿女情长（局部）

头脑中有了画面感并设计好了画法。桃子可以放松画，要有意趣，可借鉴写意或没骨的
画法；荔枝需状物，将结构的特点表现出来，枝杆需见笔法，颜色沉稳，一定要注意格调。
最重要的是，通过写生将水果的生气表现出来，画出来要水灵灵的，要让人看到就有吃
掉它们的冲动，也要让人产生不忍心破坏这份诱人的新鲜的心理。桃子在画的时候，用
没骨的手法一气呵成，画得很是淋漓畅快，基本上是皴擦点染，干湿并用，甚至用上了
山水画的皴法，倚仗的是在心中已经描绘了多遍的桃子的熟练印象，这就是古人说的"成
竹在胸"吧。荔枝则画得谨慎很多，做到了细致刻画。桃子的写意放松和荔枝的工整严
谨相映成趣，相互对比，很有生动之趣和艺术魅力。写意性笔法在工笔画里是非常重要的，
会起到很好的放松画面的作用，并且这样的放松要求质量要高，笔法要精妙。

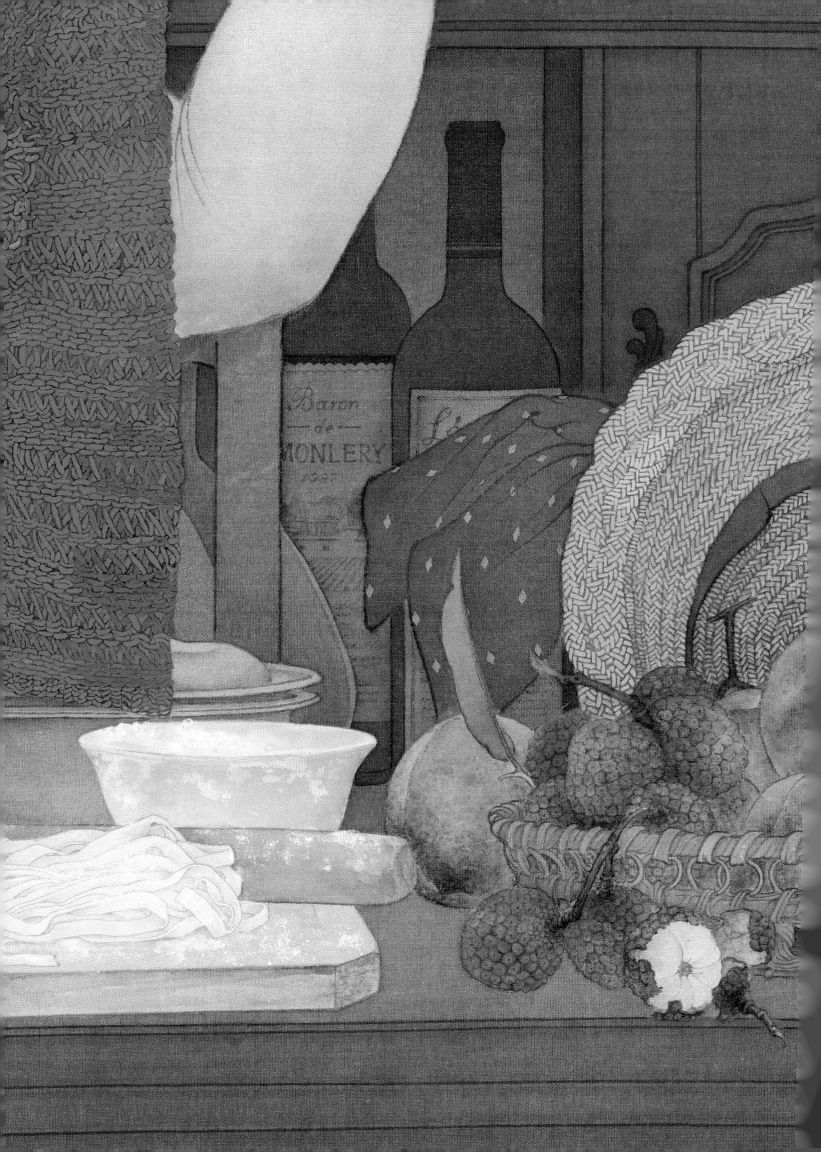

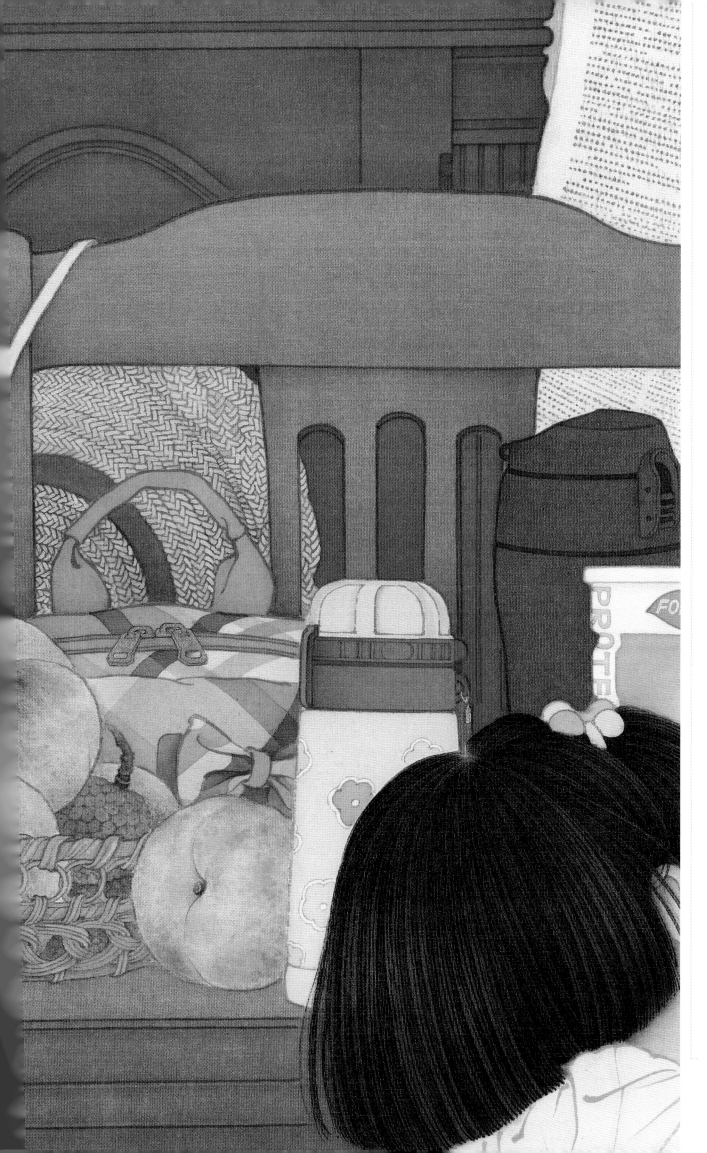

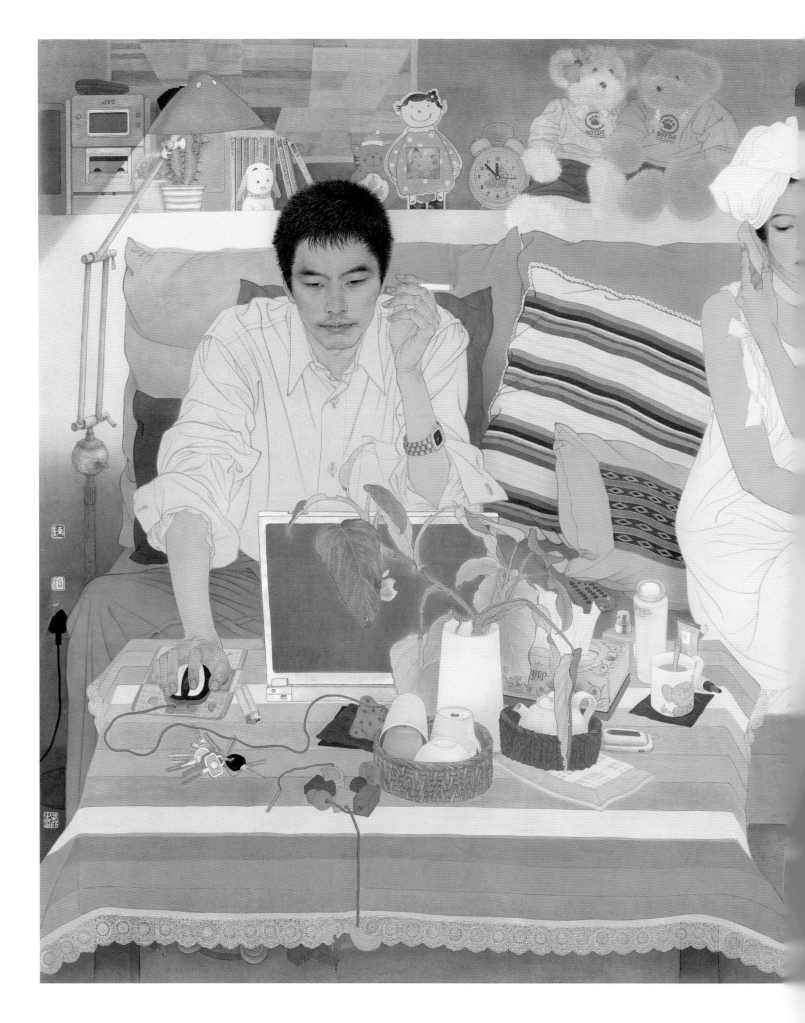

零点时分，一扇窗子透出柔和的灯光，温暖了黑夜，年幼的孩子早已入睡，年轻的父母享受着难得的自由时光。爸爸沉浸在电脑的世界里，也许在聊天，也许在查资料，也许在继续未完成的工作。妈妈在煲着滚烫的"电话粥"，却不忘到了孩子该吃奶的时间了。屋子凌乱但温馨，地上散落着孩子的玩具，茶几上还有没喝完的咖啡，身后的玩具熊望着刚起步的小家庭微微笑着……这不仅仅是2009年我们参加第十一届全国美展的作品《零点》描绘的场景，也是现实生活中我们这个小家庭的真实情境。它与我们以往创作的其他作品相比十分不同。《零点》突破了以往创作远离自己生活的距离感，将我们真实的生活感受、生活状态表现出来。《零点》就是在说我们自己的故事，婚后新生命的到来，刚刚有所起色的事业，现实生活的琐碎和平庸，繁忙和辛苦，幸福和苦涩。新生命、新阶段、新的一天、新的尝试，是零点，也是起点。在这幅作品的表达中，我们有着不一样的创作冲动和热情，有着在"真"的情感背景下产生的新鲜感和表达的欲望。

在《零点》的创作过程中，对于色彩关系的设计安排令我们感到很纠结。所以对于色稿的还原做得并不彻底。田园风格的居家色彩是我们都很喜欢和认同的色彩调子，所以《零点》就定在米色调，而当时对于主客观的色彩的徘徊不定使得某些画面的颜色略显突兀了，现在看来和谐性并没有达到最佳。因为画面中很多"道具"物品就是我们家的摆设，拘泥于真实色彩，而没有将某些颜色更加主观地处理，虽然只是小小的一部分，却也留下了遗憾。在画《儿女情长》的时候，我们非常用心地在色彩上下了一番功夫，吸取了之前的经验，很肯定地加强色彩主观性，摆脱了真实色彩的牵绊。两者都是表现家庭生活，整体调子都设定在了暖色调的氛围下。因为《零点》描绘的是年轻人的家庭，调子要明快，所以它是轻快明亮的米色调。

 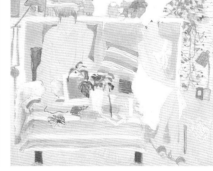

创作小稿

← **零点** 陈治、武欣 186 cm×202 cm 绢本设色 2009年

创作草图

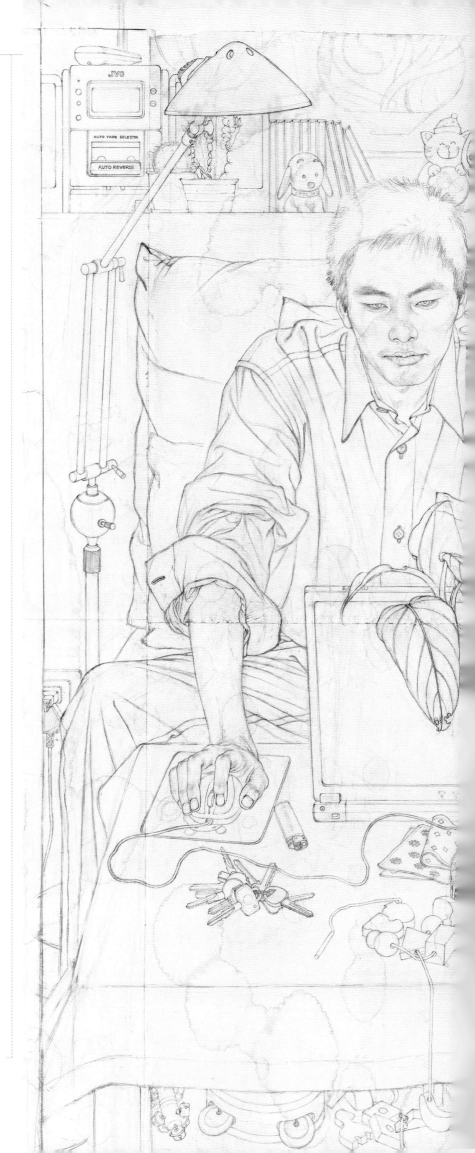

→零点（素描稿）

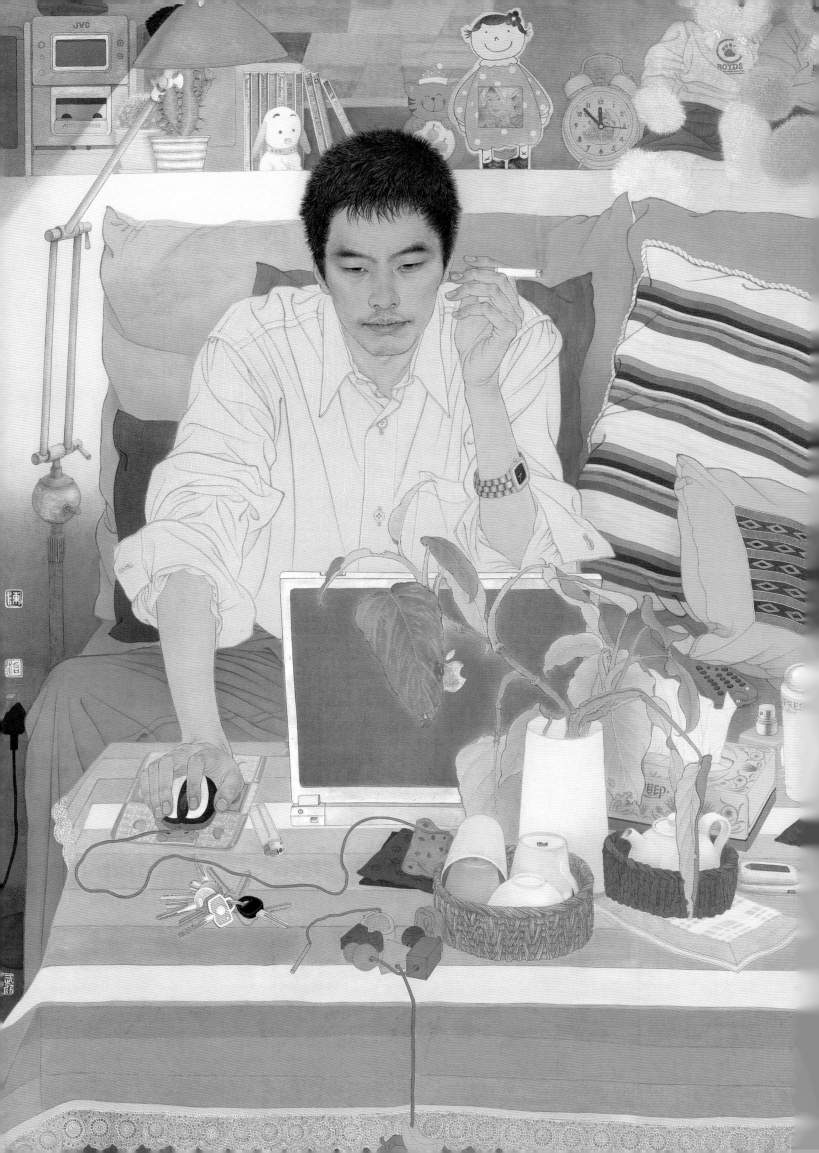

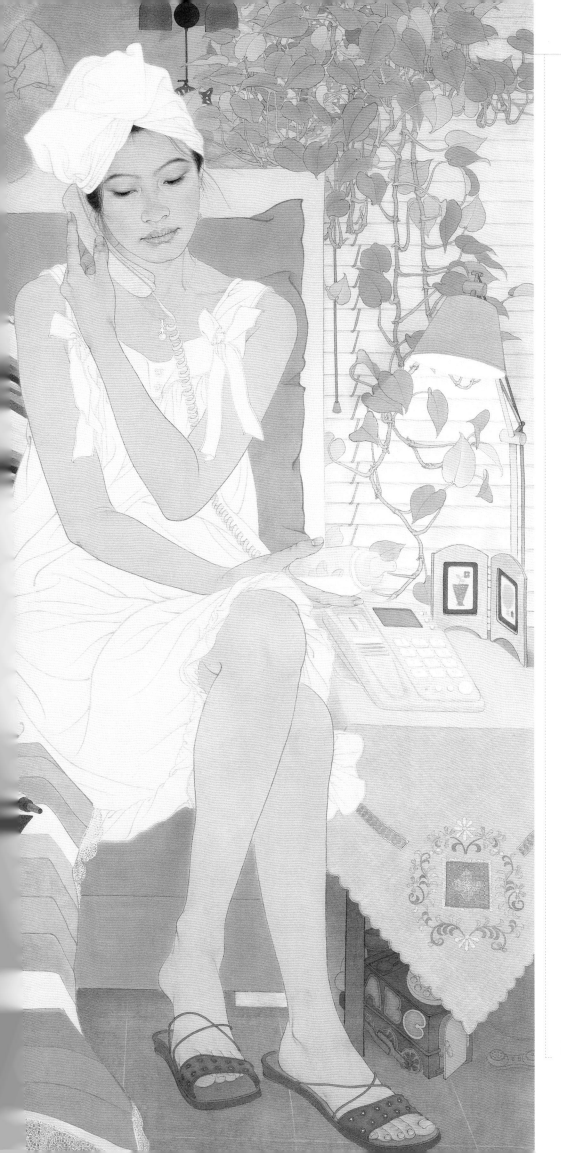

零点

←
零点

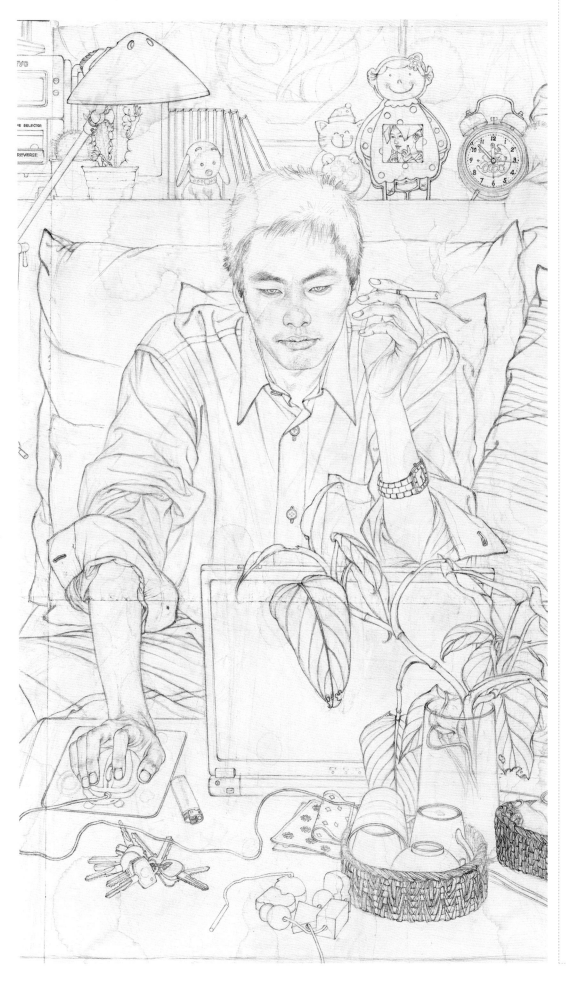

丈夫的造型选取了边吸烟边使用电脑的形象，想表现出在家自在放松的状态。其实，这个造型是有些遗憾的。一般人在家会穿家居服、汗衫、T恤这类衣服，但是总觉得这样的人物造型并不入画。所以出于格调、用线等因素的考虑，最终选择了穿着衬衫的造型。在绘画中，不是随便的衣着都能入画的，毕竟创作不是写生。在选择人物的服饰、动作、神态时，都要考虑到是否入画的问题。也就是说在格调上是否合适，是否有优势，是否利于表现主题，是否有利于绘画性的展现。

←
零点（素描稿局部）

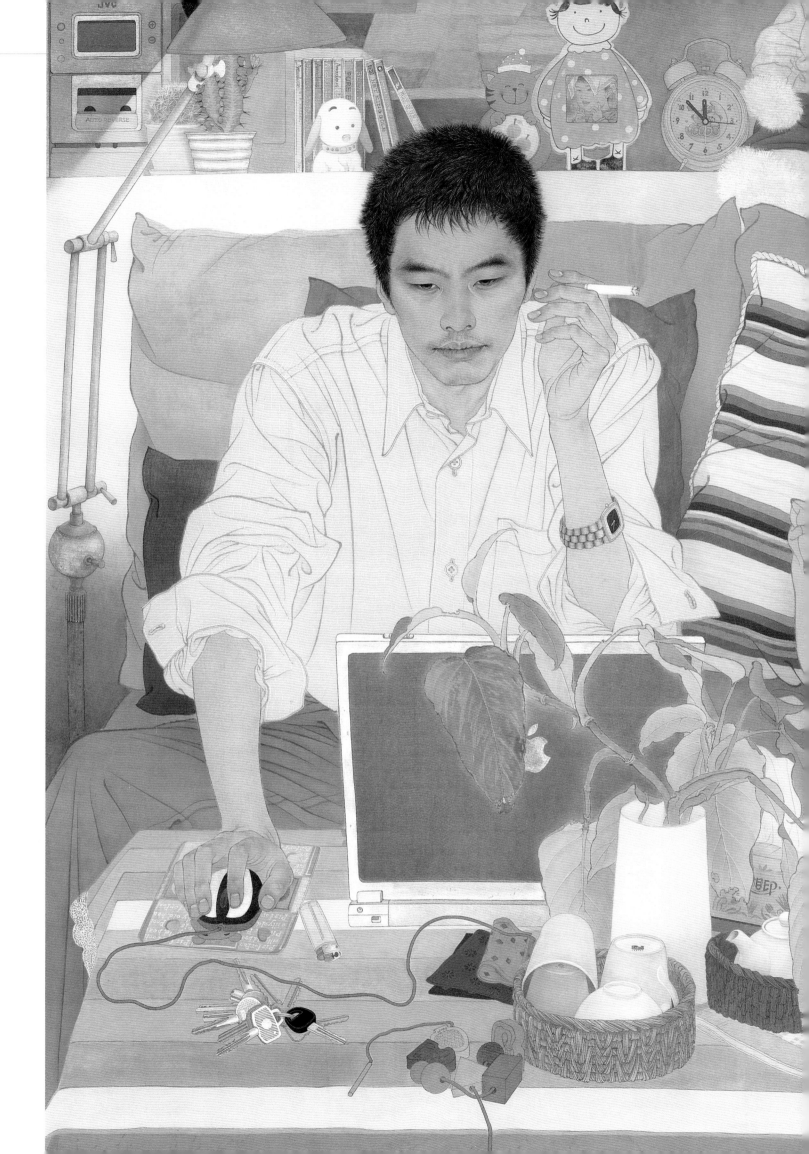

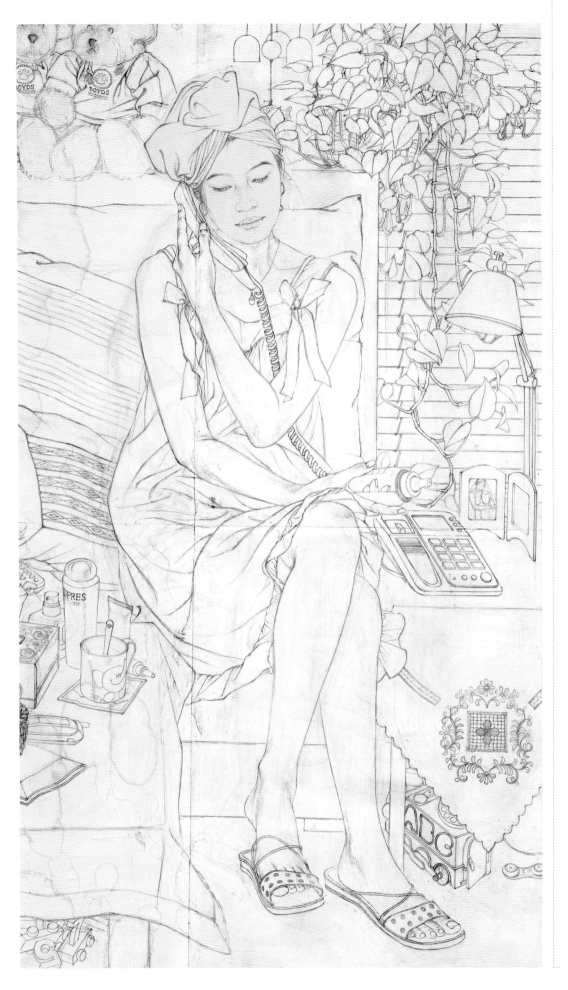

妻子的造型是比较有来头的。这个造型的原型是从生活中捕捉到的，是我们看过的一部韩国电影中的一个镜头里出现的造型，一个用肩膀与头夹住电话的形象，非常生活化，非常生动，也特别适合用在这个题材中表现。但是，素材只是给了我们启发和提示，在画面中这个造型需要更具有恒定性。我们又稍稍做了想象和变动，将原来倾斜较大的动作改成略有扭动的造型，更稳定了，也避免了呆板无趣。

← 零点（素描稿局部）

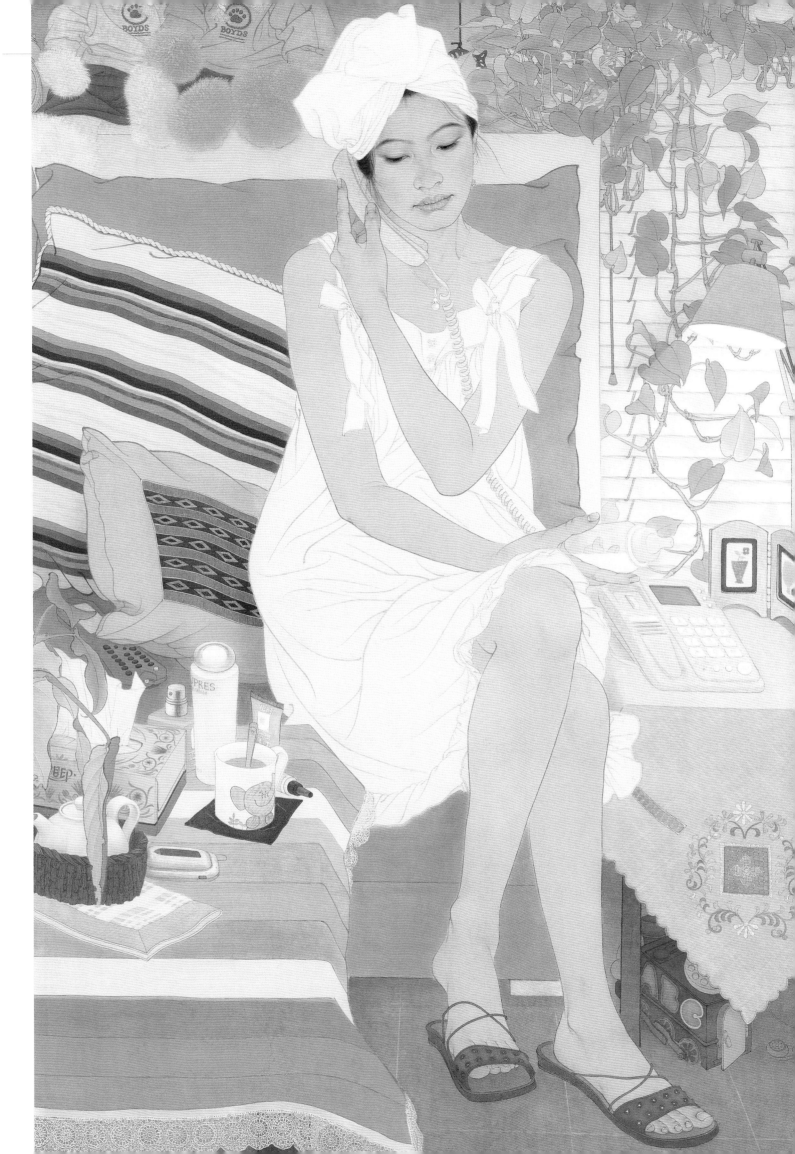

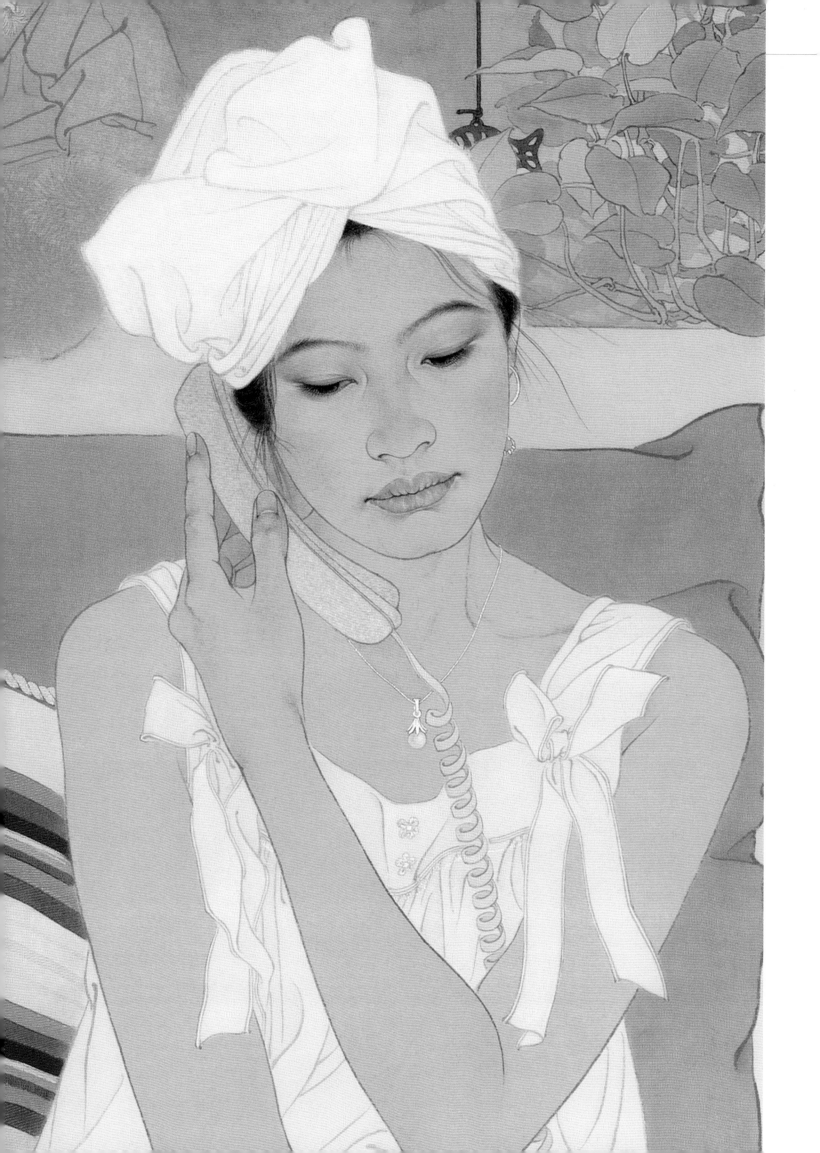

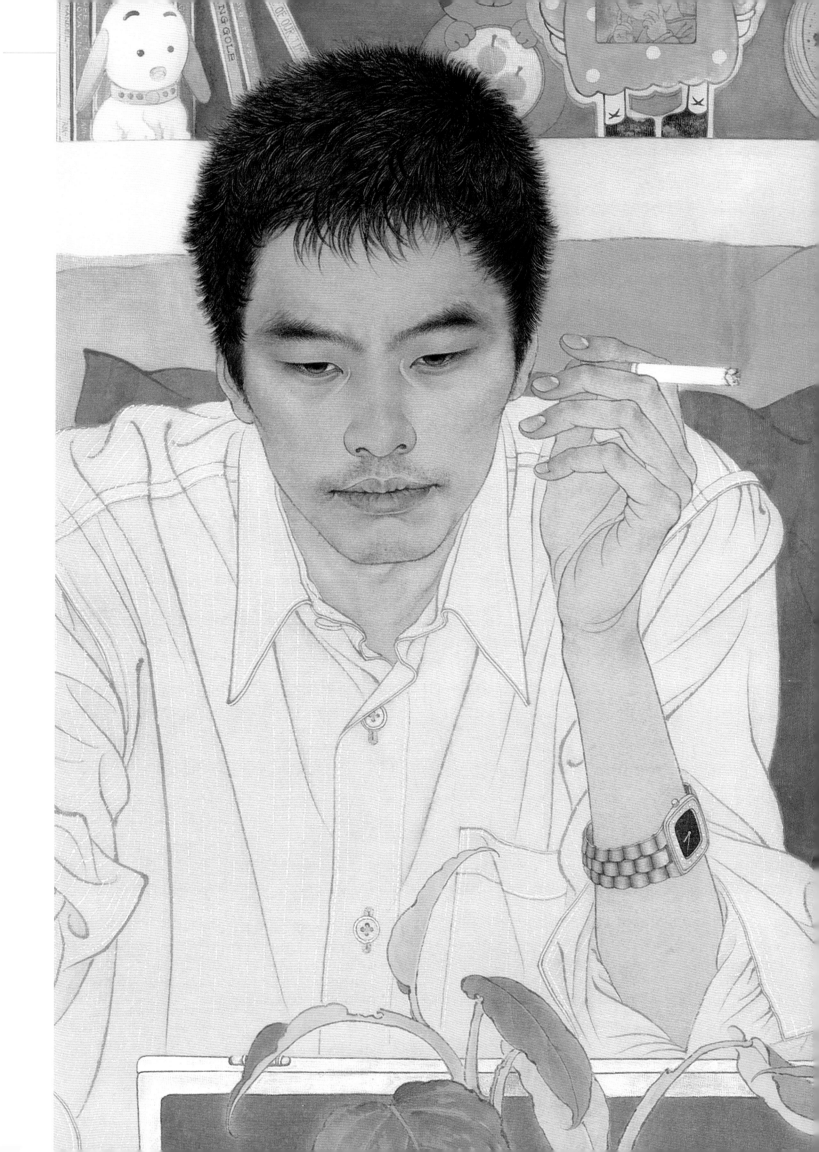

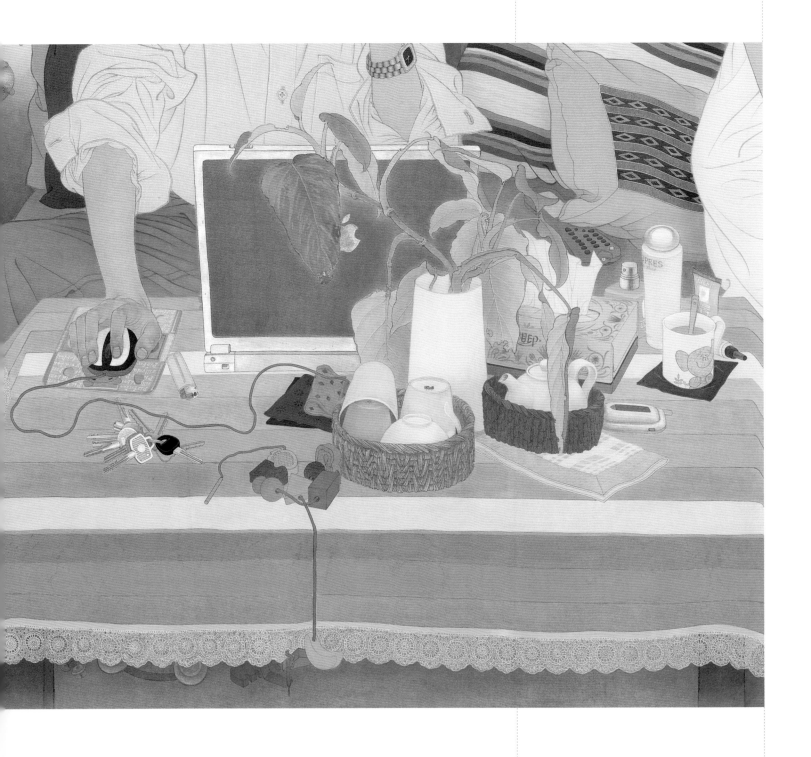

画《零点》是我们尝试表现很生活化的场景的开始，比较多地加入了一些道具物品。这些物品增加了画面的阅读感，也表现出了这个时代年轻人的生活情趣，也能从侧面反映出年轻的父母还没有真正成熟起来，正面临着生活的新阶段。画面中的娃娃相架、小盆栽、小象咖啡杯、CD、小熊毛绒玩偶、花瓶、钥匙、桌布、电动玩具，还有条纹家饰、抽象装饰画、台灯、百叶窗、CD机……这类物品并不好处理，处理得过了容易使得劲大了失了格调，处理得不够又容易因不到位反而失去了效果。有时候怎么画不是最重要的，画到什么程度才是关键，既要状物又要有质感，又要保持画面的整体格调。既要画到一种极致，又要给观众留下想象的空间。画中的很多小道具就是我们家的

↑**零点**（局部）

↑**零点**（局部）

物品，娃娃相架其实是一个书档，我们将它改成了一个相架，毛绒熊至今还依偎在架子上，画面中的很多物品来自真实的生活，可以说画《零点》也是在画我们自己的生活。

表现物品时我们运用了在国画中不太常用的颜料——丙烯，丙烯的使用要掌握颜料的特性，不能上得过厚，要恰当适时。丙烯的使用不能多，应该配合其他中国画颜料使用，有时是以水色、石色做底，上面施以丙烯；有时是调在石色中，甚至蛤粉中起到增稠剂、固化剂，甚至是胶的作用。有时，需要利用丙烯的特性，使画面的某些细节塑化，增强质感，这些颜料的运用都是因需要而定的，不要固步自封，也不能缺乏尝试的勇气，但注意前提是不能损害画面的意境和格调。

时代律动

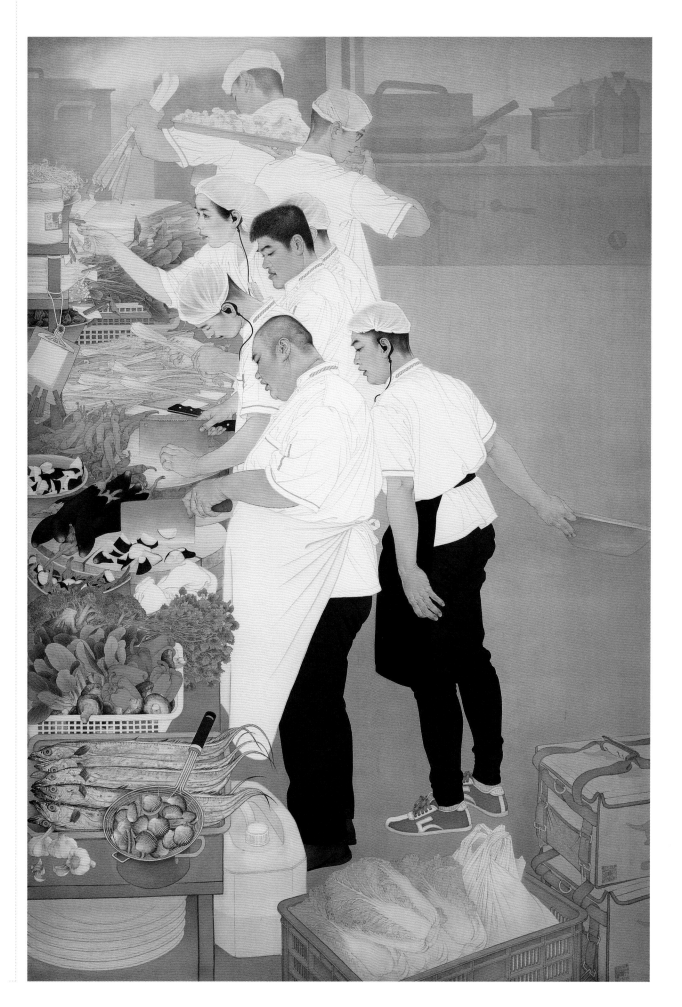

尖峰食刻　陈治、武欣　230 cm×160 cm　绢本设色　2019年

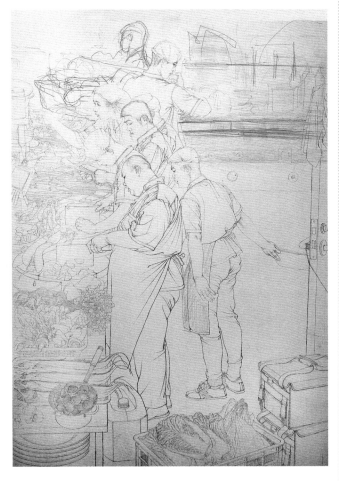

尖峰食刻（创作草图）

纸和绢的制作

底稿的完成可以说完成了整体创作的一半，工笔画的创作是很讲究步骤性、操作性的，在底稿完成后或者进行中时，就可以准备纸或绢。下面我们就来讲讲纸和绢的制作。

工笔画的载体是纸或者绢，准确地说是熟纸和矾绢。当然这也是一般意义上的工笔画的载体，也有工笔画是在半生熟的纸或绢上画的，有的是在生宣上。在这里，我们只讲述一般意义上的工笔画的纸和绢的制作。

熟纸和熟绢就是在宣纸和生绢上上胶矾水，使色和墨不会氤氲和渗化，将色与墨固着在纸、绢上。

绢，有生熟之分。一般的学生或是爱好者都是到美术用品店买已经制作好的矾绢，但我们使用的是自己矾制的熟绢。一般来说，买来的现成的矾绢是不能直接用的。因为外面做绢都是用机器压制，所以，胶矾的浓度、比例都不均匀，甚至绢丝都是斜的。而且，胶矾的比例也往往偏大，若拿到手的绢抖动有声，声脆如纸，那么就说明是胶矾比例大了；若绵软无声，则可能是胶矾不够。但不论胶矾比例是大是小，此时若直接再补胶矾，也不可能纠正比例，甚至会导致胶矾比例太大，过水之后，反而有很严重的"漏矾"现象。这样的话，买回来的现成的矾绢有两种处理方法，一是用板刷洗，但洗的手法或是力度都不好掌握，有时也会出现洗"过力"，漏矾透水的现象。二是，由于新绢胶矾不匀，又含有油脂，故可置于无油的干净锅中用清水煮沸，既可煮去油脂，又可煮去胶矾。去掉胶矾之后，再刷上自配的胶矾水，最为得宜。第二个办法比较适于创作时间充足的情况，也最为圆满。绢的制作较为麻烦，但用绢画工笔却很是适宜。绢的透明度好，底稿上的微妙关系可以一一透过，在勾线、绘制时很有利于将画面处理得细腻。而且，绢的拉力好，不易崩裂，绘制中可以反复折腾，可以画得更深入。

当然，熟纸也有好处。用纸画易于行笔，勾线更有味道，能出现些干笔、枯笔，有苍涩之意，从笔力的角度讲更具写意性，也易于工笔的渲染，容易画得很厚实。用纸的坏处也不少，如熟纸拉力不足，尤其是外面卖的云母宣、清水书画、蝉翼宣之类的熟纸，很脆弱，特别容易"炸裂"，纸很容易起皱，遇潮遇水就会起鼓起皱，大面积晕染时不易匀净。纸的透明度差，容易将微妙的东西模糊，不易画得细致。现在，纸的种类很多，也能找到一些适宜大篇幅创作的纸，如皮纸、雅纸、麻纸等，能大大地增加熟纸在工笔画中的应用。我曾用一种做风筝的纸画过《暮年》，效果很好，但是过程中很是麻烦，因这种纸非常薄，胶矾的比例难于掌握，尝试了一次后就不再常用，但对于不同材质还是可以多多尝试的，有些会出现意外惊喜。纸和绢的选用都要依据绘者的风格、习惯，绘制的题材来决定，是因人而异、因画而异的。

不论是用纸还是用绢，抑或其他材质，都离不开一个重要的介质——胶矾水。想画好工笔画，必须掌握好胶矾水的使用方法，了解

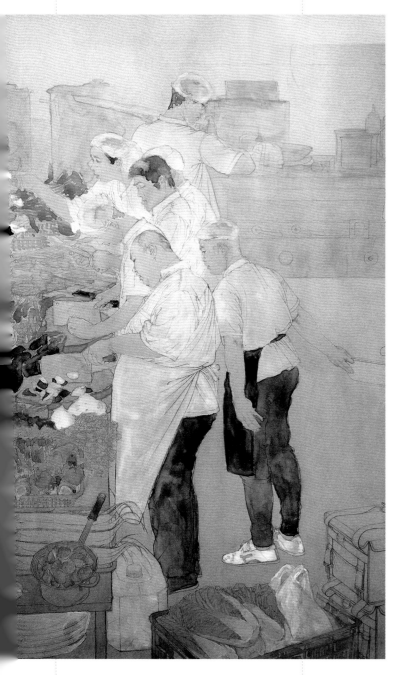

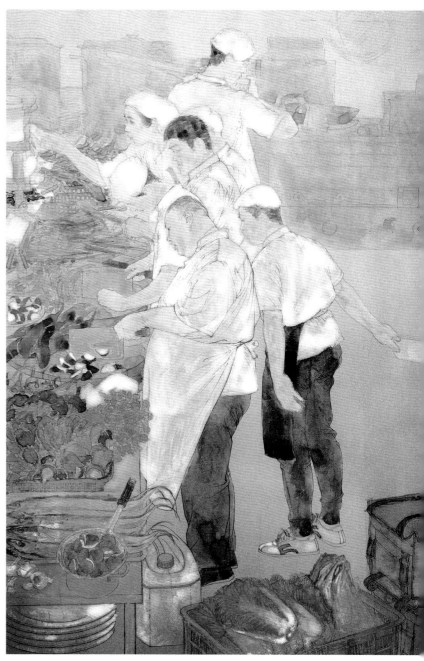

↑ 尖峰食刻（创作草图）

胶和矾的性能。

　　胶，有多种，如骨胶、鹿角胶、日本的三千本胶和现在最为常见的明胶。明胶化工店都有销售，透明、无臭味的、干燥的、食用级的质佳。选适量先以冷水漫过浸泡，静置，待泡涨似果冻状后，可以少量热水冲开或直接将盛胶的容器放入热水中捂化。

　　矾，药店有售，保存时要注意防潮。用时，可取适量以乳钵研细，待用。

　　在于非闇先生的《中国画颜色的研究》一书中，详细介绍了胶、矾的种类及配比，可找来仔细研究。关于胶矾水的配比，我相信，每个工笔画家都有自己的配方。在学习的最初，还是要遵循一定的配比方法的。等画得多了，可在常规比例的基础上依据实际情况，凭感觉，凭需要，根据效果和内容做出调整，有些材质可能也需要做出比例上的调整。一般来说，胶矾的比例为2：1，水若干。胶矾的配比有很大程度是源于经验。在

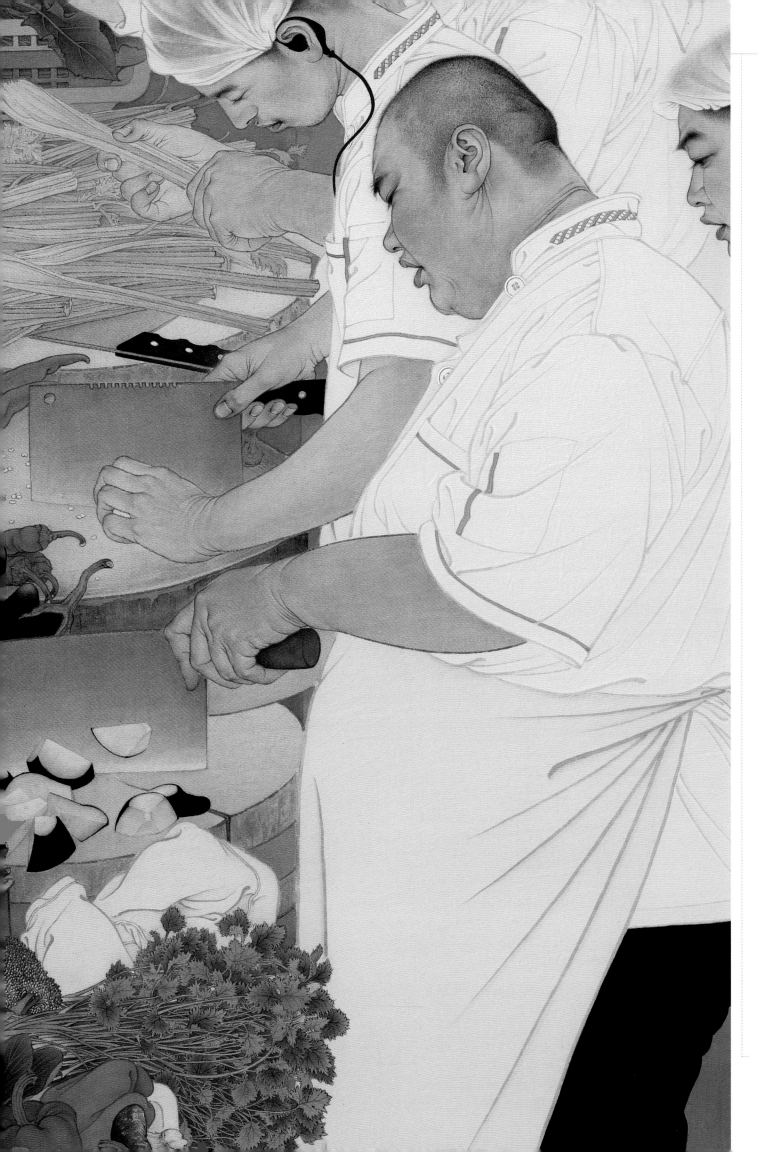

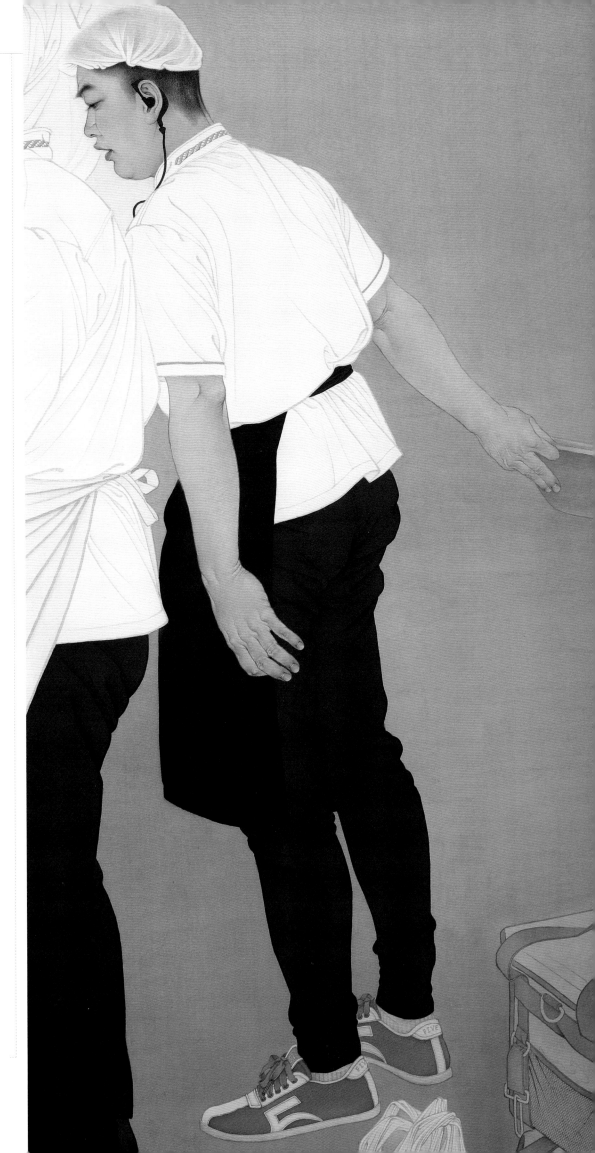

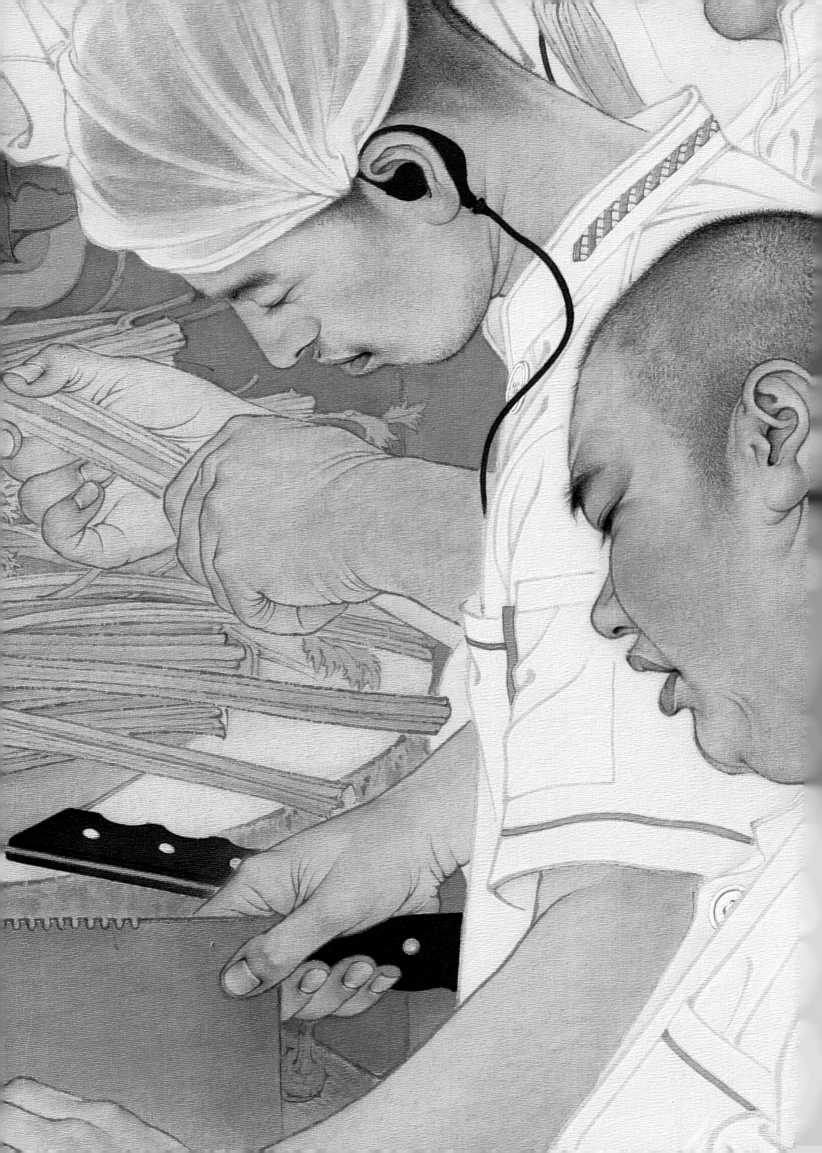

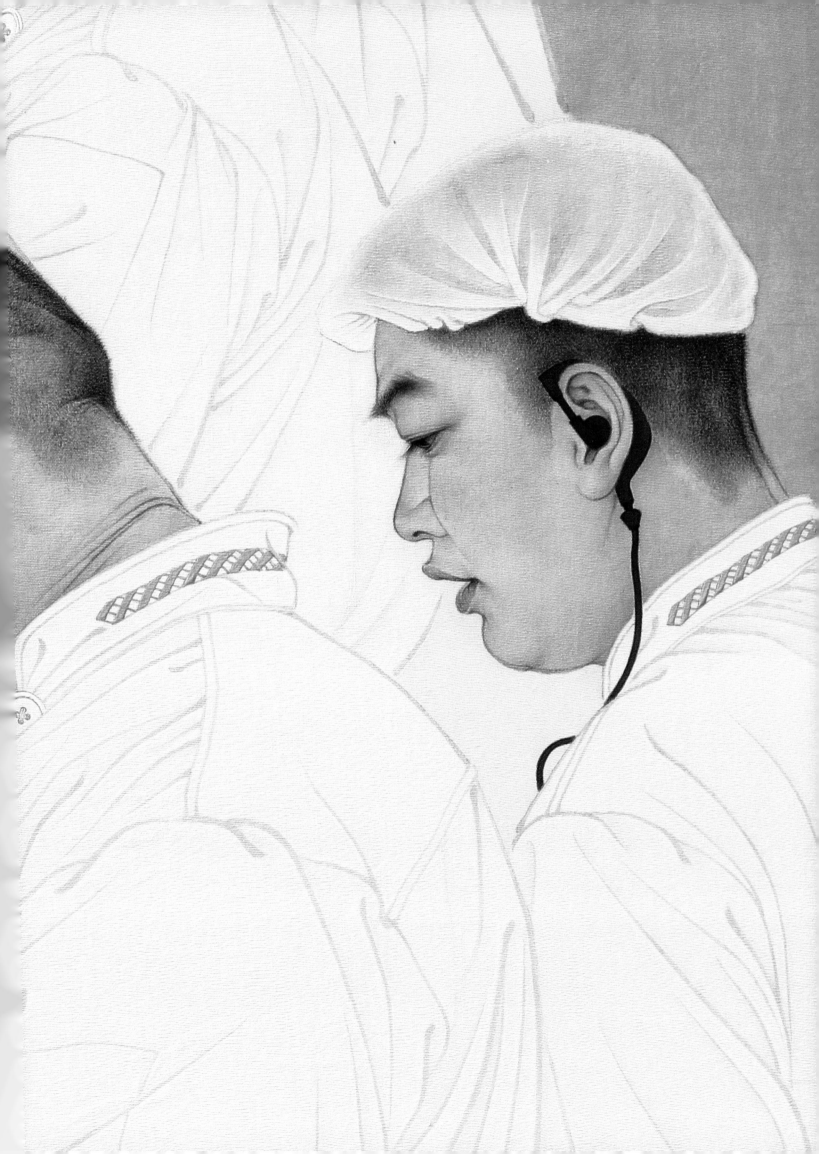

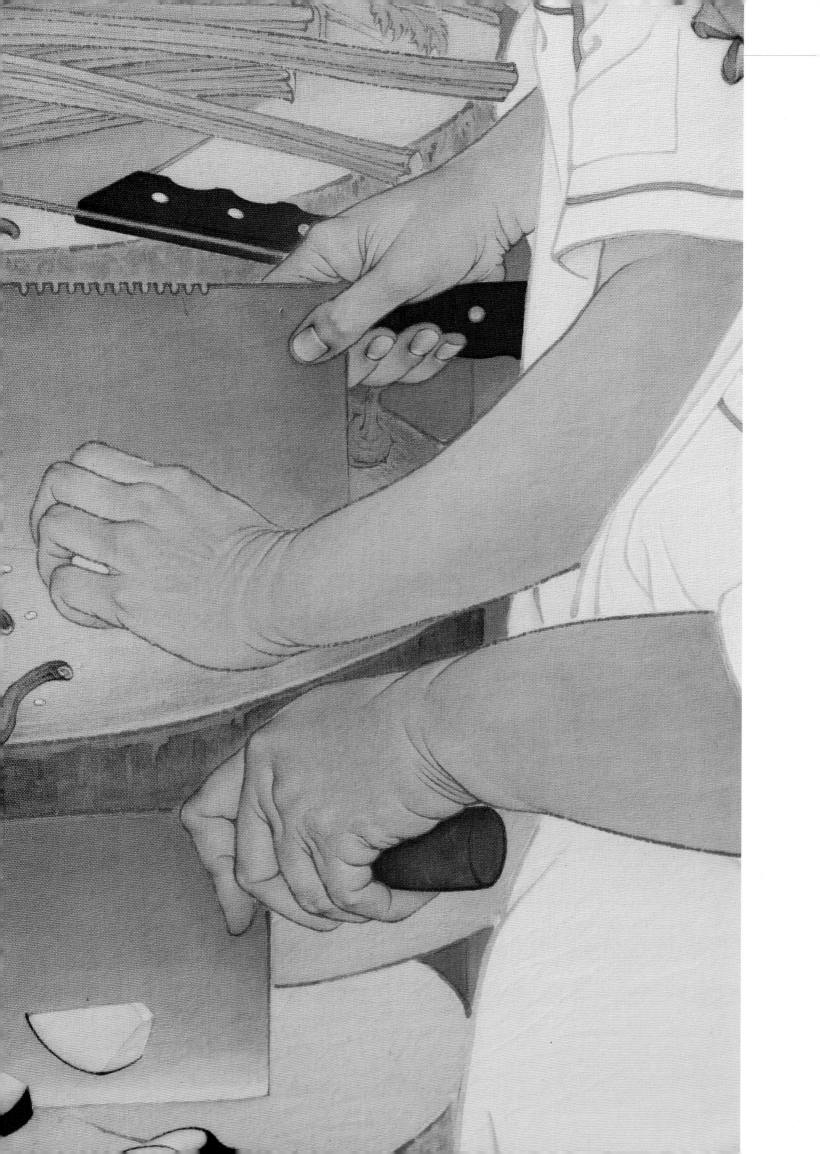

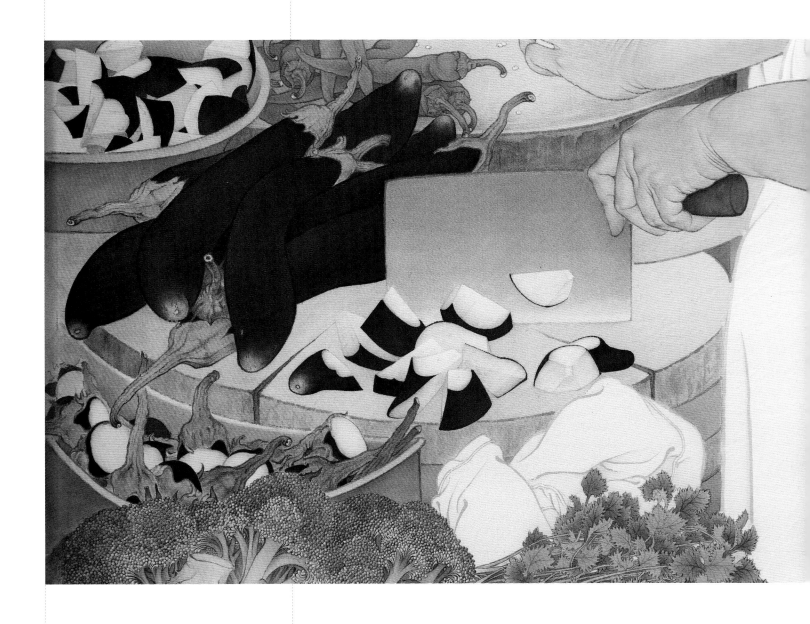

↑ **尖峰食刻**（局部）

不同的季节，胶矾比例会有差异。冬天，胶量要略小些，因天气冷，胶凝得很快，矾量也要相对小些；夏天，胶量可略大些，因天气炎热，胶遇热凝固性变差，胶量可加大，矾也可随之加点量。我们做绢、纸所配的胶矾水主要依靠经验和品尝，比例正确的胶矾水入口先甜后涩。方法为：胶水要想浓度高，不要用水稀释，配好后，放置冷却，次递加入矾，可凭经验也可以靠嘴尝，但不要一次加多导致矾多。矾纸、矾绢的胶矾水制成后浓度较高，直接刷在生纸或生绢上，正反面都需刷，如想勾线时有苍涩、毛润的感觉，胶矾不需一次给够，略欠一点也可，待勾线后可再补刷。自己制作的熟纸、熟绢胶矾的比例很利于勾线、设色，作画时，很是称手舒服。

胶、矾通常情况下是配合使用的，但也有些情况是可单独使用的，如有时候墨线或者头发染得污涂、浑浊，可用胶醒一醒，活墨提神。又或者石色把墨线压住了，可用胶勾线醒神。同理，也可用在脸、手等肤色线上。胶，也能用来纠正画面的粉气。但是，石色上用胶要慎重，胶液会使石色失去绒质感和光泽感。

矾水主要是起固色的作用，尤其用于重彩上，上石色后要上矾水固定，然后再进行复罩，矾水固色以防底下的颜色翻起来。当然，也可用淡胶矾替代矾水。

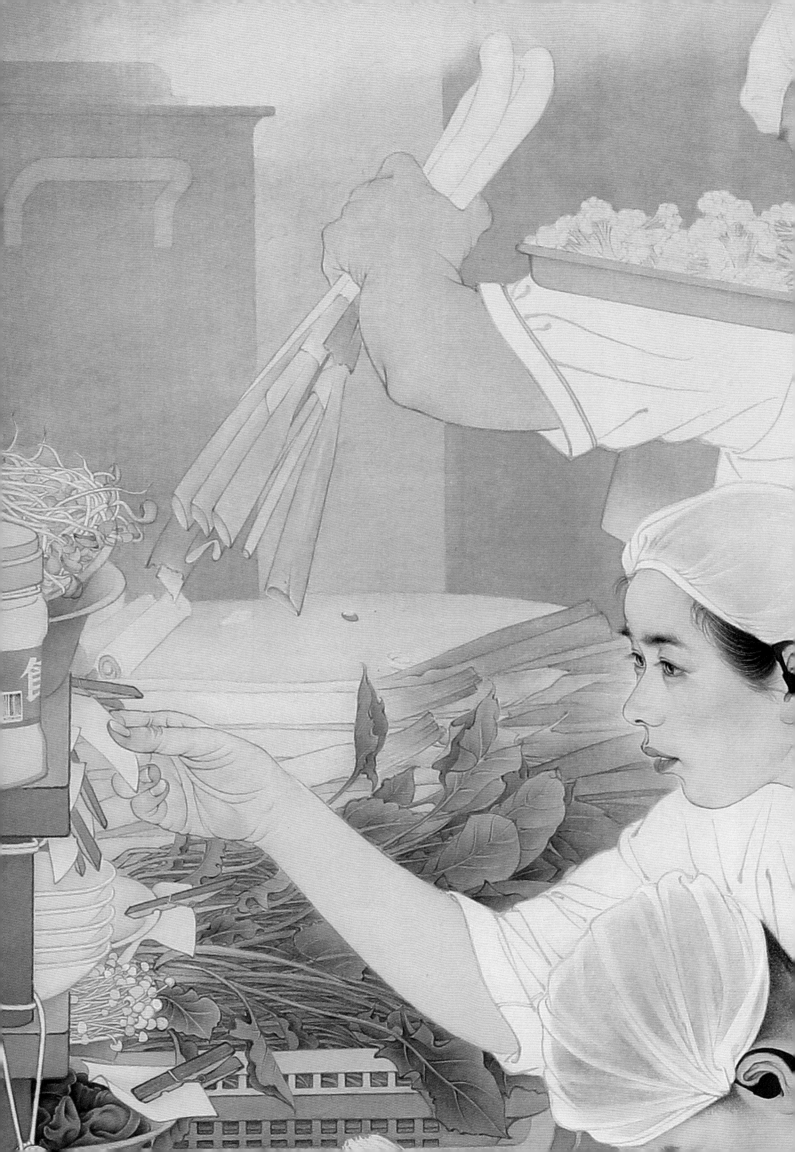

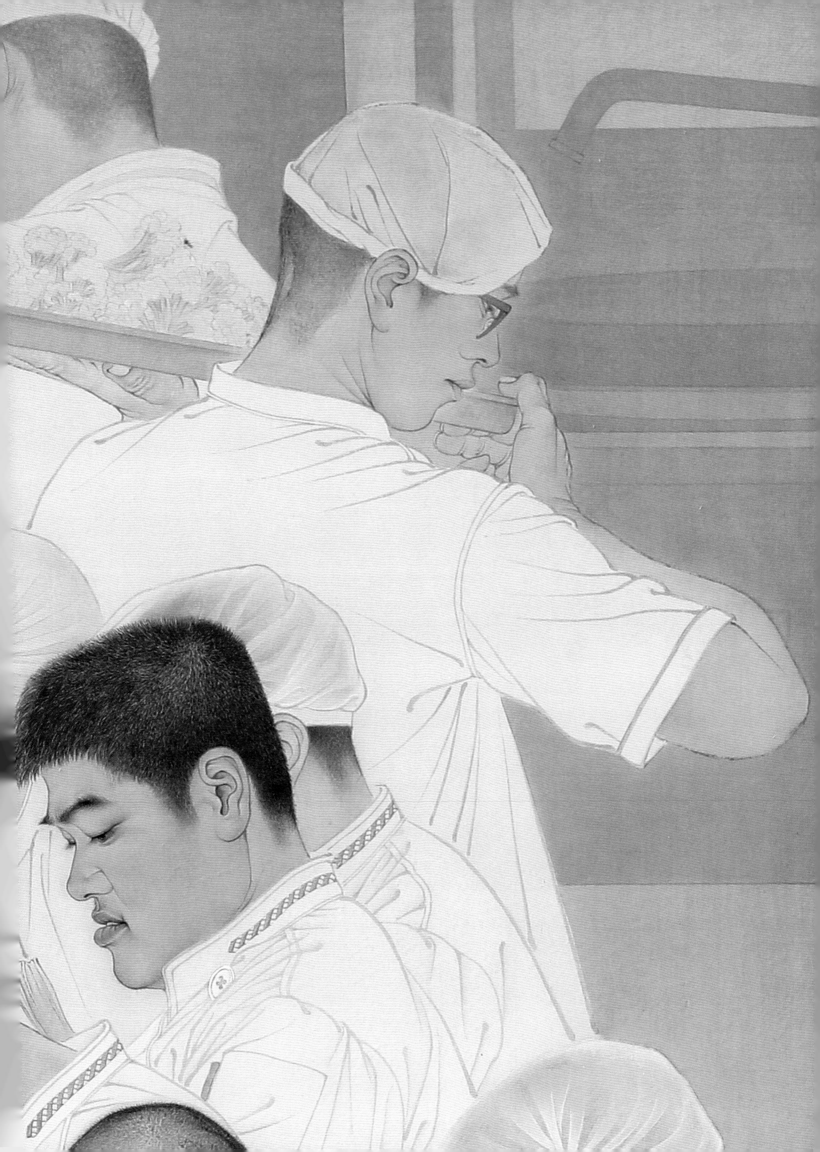

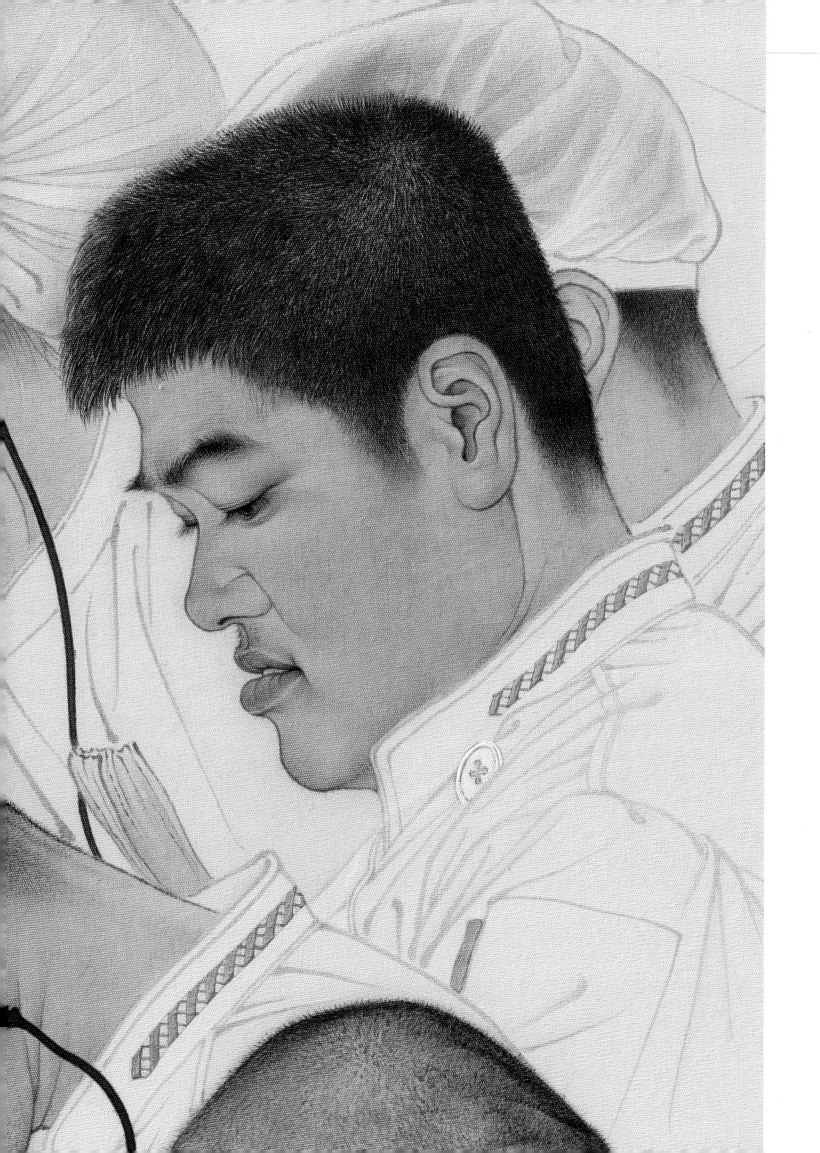

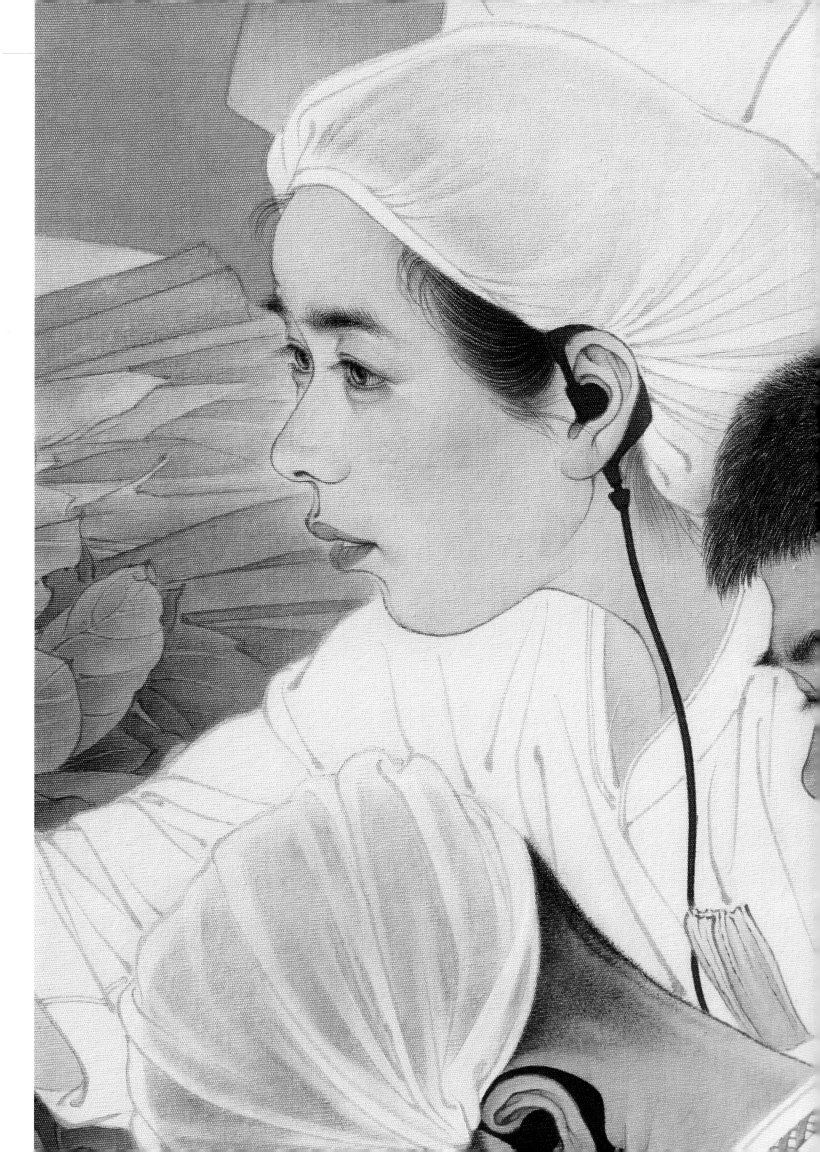

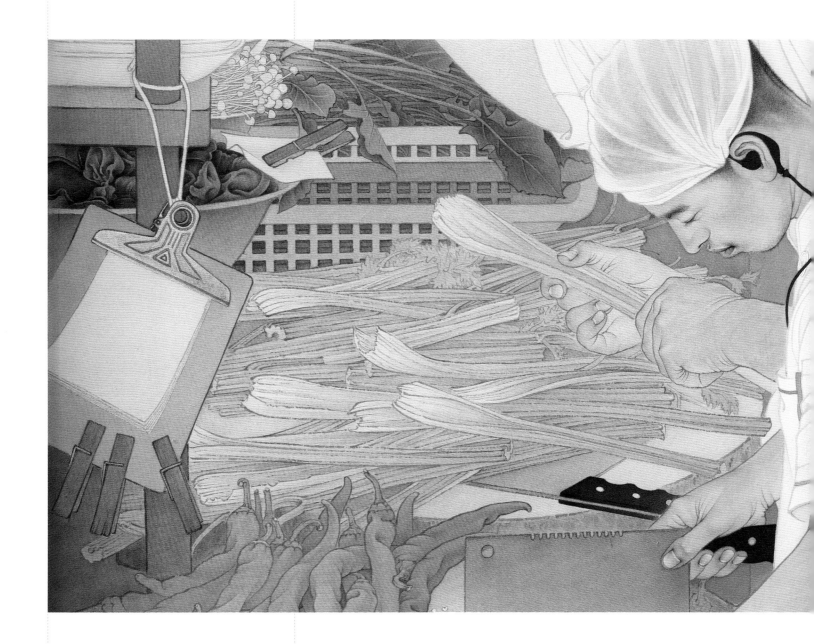

↑ **尖峰食刻**（局部）

白描与勾线

　　线，在整个工笔画的创作过程中是最为关键的部分，甚至可以说是整幅画的骨架，也关系着整个画面的风骨、气韵和格调。

　　工笔画中，线也可自成为画，是为线描，或叫白描，是纯粹的线的艺术。线，在中国画中的意义非常巨大。它是独具东方韵味的，具有独立审美价值的，将具象和抽象的表现因素集于一身的艺术形式。它不仅仅是工笔画的灵魂，也是整个中国绘画的灵魂。我们特别重视线，重视这个阶段线的表现力，线是工笔画关乎"意"的本质的表现手段，中国画的写意精神、笔墨精义、气韵风骨都通过线以单纯的、凝练的、朴素的审美表达形式发散出来。工笔画容易使人感到匠气，易使绘者沉溺于技法的工艺性，而忽略"意"的表现性。所以，线的"意象"的表现，线的韵律感和书写性将画面的生命力变得相当充分，支撑起了整幅绘画。

↑ **尖峰食刻**（局部）

　　线的"十八描"在各种各样的技法书中都有很详细的介绍，在此就不赘述了。这里，我们想谈一谈线的运用。

　　我们的勾线风格基本是钉头鼠尾。这种线型是非常基本，也是运用最多的，非常具有表现力。这样的线，在书写性的用笔上也有可发挥的地方。当然，在一整幅工笔画的创作过程中，都用钉头鼠尾描是不必要的。用线应该根据画风、质感、意趣、结构、空间、虚实、节奏等因素来相应地表现。有时，衣纹、衣饰会选用钉头鼠尾描，这样的线使人物的线性能稳固且有意趣，能表现出衣纹的空间层次和结构特征以及节奏变化。脸部的线则灵活很多，根据描绘的不同部位，线有虚实变化，有结构之分，有轻重缓急，要考虑脸部结构在光影作用下产生的虚实效果，追求圆润流畅，忌讳艰涩不稳。

　　在创作中，除了人物外，画面中会出现大量的物品，这些用线的表现方法是因物而异的。器具类的，如玩具、摆设等，不需要过多的顿挫、起伏，所以线条应尽量均匀稳定。植物类的，如花草、树木等，则需应物状形、应物状线，有些植物的茎叶可参考宋画中

的花鸟画的用线。也有些应采用写意或没骨的方法，不要一味地只用勾线染色的方法。

　　勾线之时，要有先见之明，必须先考虑到设色，要根据设色的整体画面来决定线的深浅浓淡。在勾线之前就要做好安排，做到心中有数。

　　线是中国画的灵魂，用毛笔画成的线条一直都是中国绘画的本质所在。中国画家特别强调线条，把线条独立出绘画，使其可以作为独立的艺术形式足见线的重要意义。但是，中国话有"不破不立"之说，有些画家觉得要找到中国画的出路就要找到变化之法。某些风格的建立有摧毁单一线条的完整性的趋向，或者要把线条纳入面积的处理中去，通常就会被认为是从主流中分离的异端。现在，有很多新工笔绘画，也是以牺牲线条的表现方式从传统样式的工笔画中区别开来，将线弱化进色中，以一种西化的图示求

↑ **尖峰食刻**（局部）

↑ 尖峰食刻（局部）

新路。可最终掉入的是另一种文化传统的窠臼之中，也并无什么新意。保有自己的传统特色就如同无法更改自己的基因，求新不可一味求"异"，求"符号化"，唯有将线的艺术发扬、发展、传承下去才不负古今。

　　勾线，有几点需要格外注意的。一是线的神韵神采，二是线的用笔墨色，三是线的审美属性，这三者既各自独立又相互交织。

　　线的神韵不仅需要绘画者对线有充分的认知和美的认识，也需要绘画者在用笔上具备一定的功力。线，既有程式化的表现方式，也有写真的状物达神的表现方式。李公麟的《五马图》绝对是结合二者的翘楚，是杰出的范本。它通过线的提按、虚实、转折、穿插、轻重、浓淡将人物衣纹及马的结构、体积、空间、前后等诸多复杂关系表现得充

分自然，神韵高妙。勾线之时，也应注重线的艺术性与实用性。线的运用有一个至高要求，即对"气韵"的体现，它关乎画面的气息，关乎内在精神的走向，关乎审美的整体感受，是定基调的决定性因素。

　　线的审美属性既有抽象因素也有具象因素。线是传统的程式语言，是对自然的总结，是凝练的、概括的、规律性的，它将自然事物以共性和个性并存的方式呈现出来。线可以状物也必须具有美感。离开块面的塑造和色彩的分割，仅仅依凭线条的组织运用表达对世界的认识，将生命力彰显出来，这就是中国人一直以来坚持在做的。线型的选择，空间关系的表现，疏密关系的布局，"气"与"势"的贯穿，韵律与节奏的把握，艺术对比的碰撞通通属于线的审美范畴，也是评判一幅作品艺术价值的重要标准之一。

　　把握了对线的认知，还需明了勾线的用笔和用墨。

↑ **尖峰食刻**（局部）

↑ **尖峰食刻**（局部）

　　勾线要选择称手的工具，勾线笔的选取非常重要。我们上学时，基本上使用的是任丘"草帽崔"笔庄产的兼毫勾线笔。这款笔勾出的线条圆润爽利，很好用。后来，在创作本科毕业作品时，偶用任丘崔家的纯狼毫笔勾线，分外好用，勾出的线条力度十足，挺健清朗，勾粗线时可拉很长的线条而毫不势弱。由于笔锋尖利，勾细线也格外出色。后来，就选用优质的纯狼毫笔来勾线。古话讲："工欲善其事，必先利其器。"称手的好工具犹如称手的好兵器一样都可让人威力大增。当然，你必须先将自己练成一个优秀的武者，真功夫在手，工具称手，方能成就大事。经常有人问我们，怎样勾出好的线条？无他，唯练习耳！临摹好的范本，体会、学习，心的领悟与手的练习不断地交替进行，功夫下到了，功力自然深厚，对线的理解操作就自然到位了。

↑ **较量** 陈治、武欣　105 cm×198 cm　纸本设色　2017年

较量（素描稿局部）

↑ **较量**（素描稿局部）

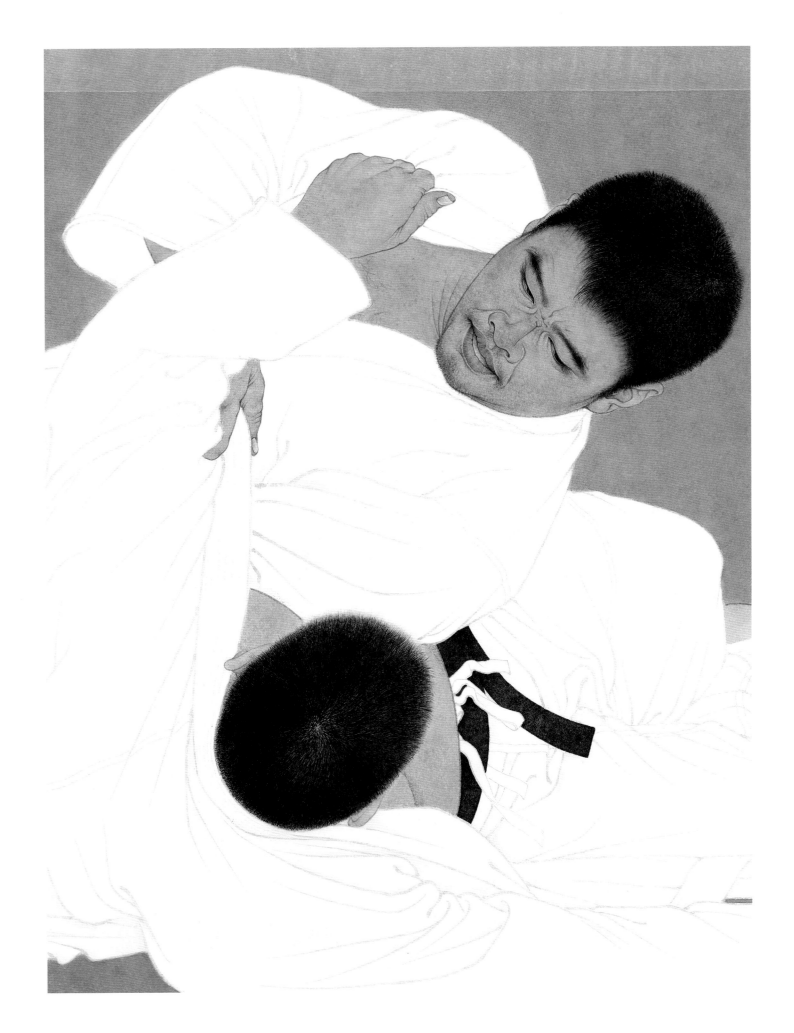

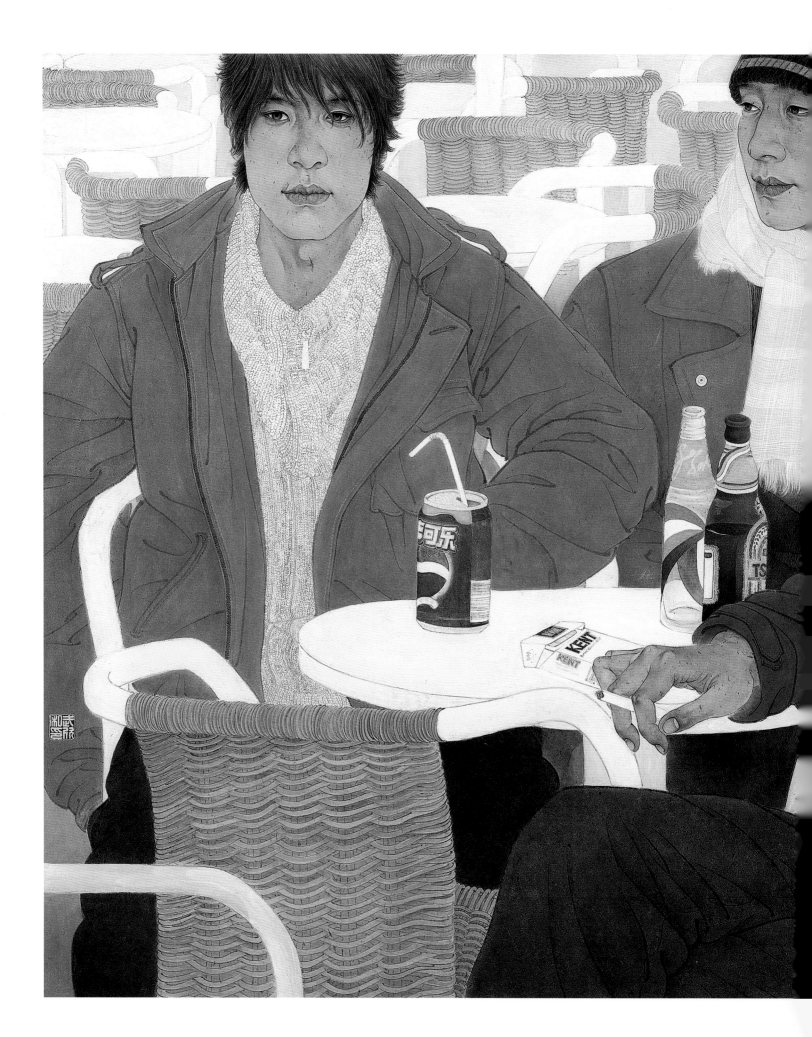

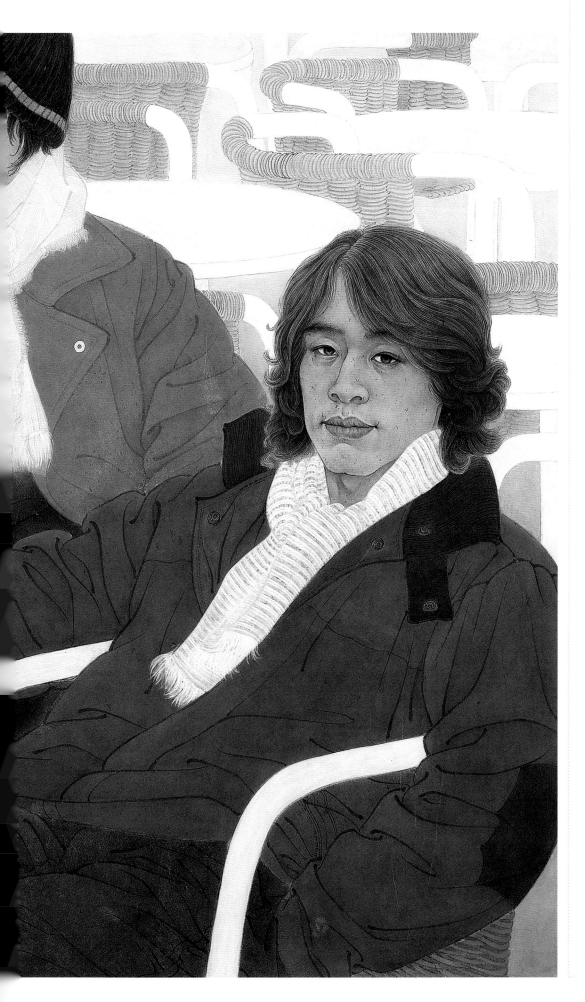

时光 武欣
96 cm×158 cm 纸本设色 2007年

芳华 武欣 135 cm×65 cm 纸本设色 2004年

关于用笔

古人、今人常说的"骨法用笔"是不变法门。做人要有骨气，用笔亦然。用笔要体现出线条的力度和神采，要有生命力，有张力。"如锥画沙""如折钗骨"等是用笔的基础认识，以书入画可奉为圭臬。在绘画之中有书写之势，则在画中注入"意"的趣味，在工致中融入"写"的精神，有笔法的支撑则画作的"骨"立、"神"立，那么整幅画也就立住了。

关于用墨

"墨分五色"讲的就是浓淡、干湿、轻重、苍润的关系问题。用墨不能平铺直叙，要讲究节奏。在不同部位墨色都不一样，要根据画面来安排墨色的变化。即使是白描也应该考虑墨色的关系问题。

画工笔画，讲究者应用研好的墨来勾线上色。其道理在于，首先，研墨为作画之传统，承袭传统，样子先做足，信心先满20%。最重要的是，墨汁与研墨在墨色变化上相比，确有不小的差距。墨汁多为炭黑做成，在层次变化、黑度、亮度上都不能与古法制墨的墨块相比。在纸绢

上，墨汁多为透明色，而研磨的墨可达到既黑又亮，不洇不晕的效果。另外，墨块的胶也较墨汁更为合适，墨汁的胶含量往往都偏大。

在此，多说几句关于墨的选择。墨块的种类有很多，分油烟、松烟、漆烟等。也有些老墨、古墨，但并不见得"老的""古的"就是好的，有些老墨只有年头而无实际应用价值，胶已失效。选墨要看墨块是不是滋润细腻，是否有蓝紫色的光泽与香气，墨形制作是否细致。写书法、画写意和画工笔所选用的墨块都有不同。画工笔时依据需要选用油烟和松烟。一些民国时期的老墨厂，如私营墨厂胡开文、曹素公现今仍在继续生产，还有上海墨厂有些订版墨也非常好，最经典的如"101""铁斋翁""书画订版"等，还有些从日本回流的定制墨也很不错。无论勾线，还是晕染，墨的好坏都很重要，尤其在"染"这个阶段，好砚研磨好墨，得出的墨色极优，浅淡者亮而不灰，浓重者尤其出色，分染不会出现晕染不开的情况，多层罩染后会呈现出厚重沉稳的效果。

关于砚

研墨离不开砚台，好砚发墨好，研出的墨细腻。我们从使用的角度讲，下墨、发墨是判断砚是否优良的标准，现今常用的砚有端砚和歙砚。此两种名砚的老坑都是很好的选择，端砚的老坑、麻子坑，歙砚的龟甲、玉带、金星下、发墨都非常好。

→
伫立　陈治　185 cm×65 cm　纸本设色　2005年

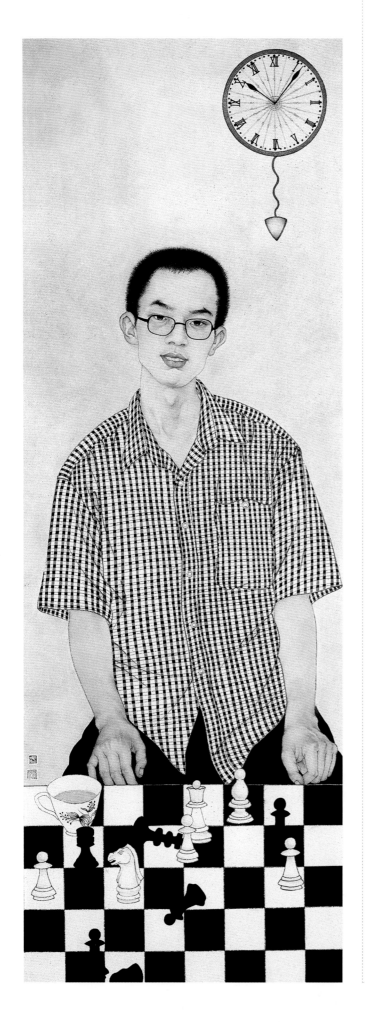

工笔画的颜色

　　中国画的颜色实在是门大学问，传统绘画的颜色运用极为讲究。世间事如果能称得上"讲究"二字，那么必是少不了繁琐而又让人乐在其中的。传统绘画的用色，也体现出了中国文化的内蕴和精神，含蓄、内敛、雅致、以少胜多。就如古文、古诗，一句话含义无穷，一个词回味悠长，越品越有深意。古画的用色也是如此，韵致意境让人回味深思。

　　绘制作品，不是如拍照般复制真实，而是通过你所描摹的事、物、人来表达你的理念、审美、情感，弘扬真、善、美。色彩是表达上述因素的重要手段。同时，色彩也具有独立的审美功能，甚至能通过色彩的协调搭配来弥补构图和画面的一些缺憾，色彩不仅是艺术的也是科学的，所以还有"色彩学"这一学科。对色彩的领悟，能渗透到生活的许多方面，是相当广泛而实际的审美应用。往往，对色彩的搭配是修养，是审美，也是直觉。色彩的运用其实就是"搭配"二字。如何能将色彩运用得和谐、舒服，具有美的感染力是应该研究和总结的。现代绘画由于受传统的壁画和域外艺术的多重影响，比如西方绘画、埃及绘画、日本画、伊斯兰绘画、印度绘画等等，包容开放的心态使得色彩的运用绚烂、丰富而自由。每一位画家，尤其是当代的画家都有自己的用色习惯，有自己的技法特点。在此，我们只介绍我们自己在工笔画创作的过程中是如何用色的。我们在创作过程中不仅仅使用中国画颜料，也常用水彩色和丙烯色，还用一些所需的古法自制的颜色。色彩的运用，一定不要拘泥于窠臼或一定之规，要灵活和变通。

　　传统绘画的常用色（现在仍在用的）有黑——墨；白——铅粉、蛤粉、胡粉；红——曙红、朱磦、胭脂、朱砂；蓝——花青、石青；绿——石绿；黄——藤黄、雄黄。有些传统颜色在现今却并不常使用了。关于传统颜色的介绍和制作用法可见于非闇先生所著的《中国画颜色的研究》。现今，我们常用的有"姜思序堂"的传统中国画颜料，水色制成片状和膏状，可以笔舔用。石色是粉状，需调胶使用。"姜思序堂"的颜色较为传统，原来品种不多，现在慢慢增多了些，用胶量上也有改善，既方便实用也是传统制色。现在常用的还有日本颜料品牌"吉祥"和"樱花"，颜料被制成碗装膏状，色阶分得很细，也可用。水彩是可以代替水色的，其透明度很好，很细腻，易于渲染，颜色牢固度也不错。水粉色可以代替石色，但我们用得并不多，个别局部可用。由于水粉多是现代化工工艺制成，而非真正的矿物色，效果类似传统的间色（白垩合朱成为肉色，石青合白而为天青色），以白土为质，以染色而成，持久度和覆盖力尚可，但总是缺少天然矿物色的匀净和不同颜色自有的魅力，如朱砂有一种浮绒般的质感，石青色爽质厚，石绿艳丽沉稳。天然矿物色的质感、成色和表现力都很丰富，而水粉则让人感到一种表现力的匮乏，故无法替代天然矿物色。现代工笔画的绘制受到日本画的影响，在石色的运用上得到了很大的发展。向日本画借鉴使用水干色和瓷色，甚至大理石磨成的粉末都可以用来当颜色。丙烯色在工笔画中可用于沥粉或者可以刻画略带冷硬质感的器具。颜料的运用都是依据画面的需要，要了解不同颜料的特性，有针对性地选用。

←

弈 武欣　125 cm×58 cm　纸本设色　2001年

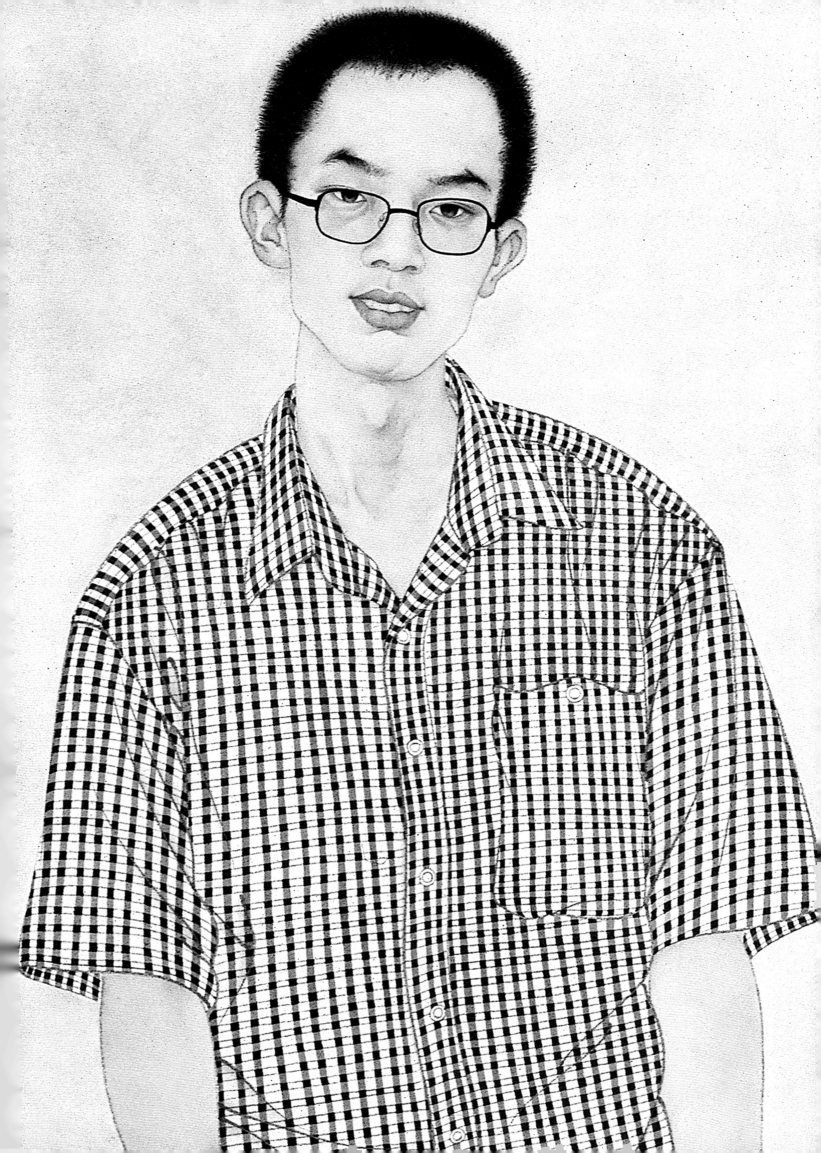

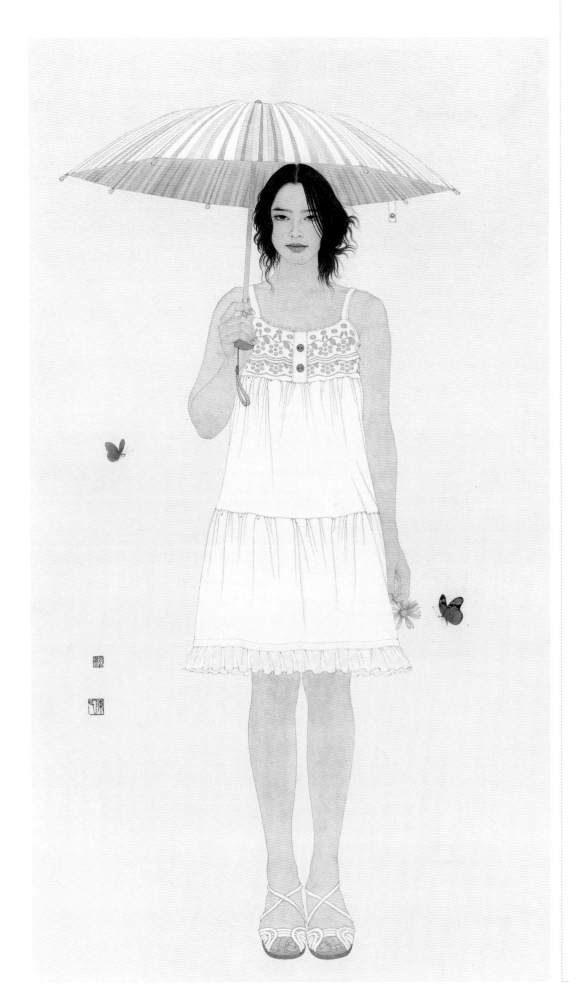

← 蝶恋花 陈治 118 cm×65 cm 纸本设色 2015年

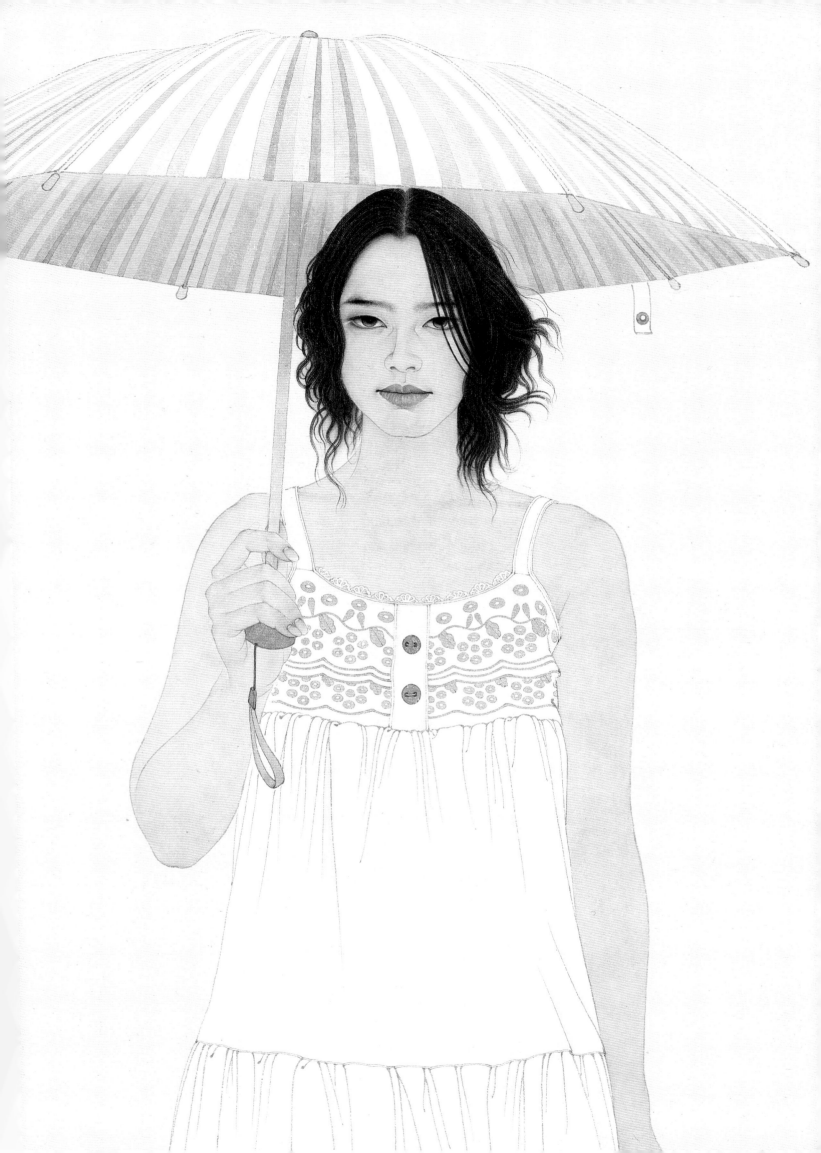

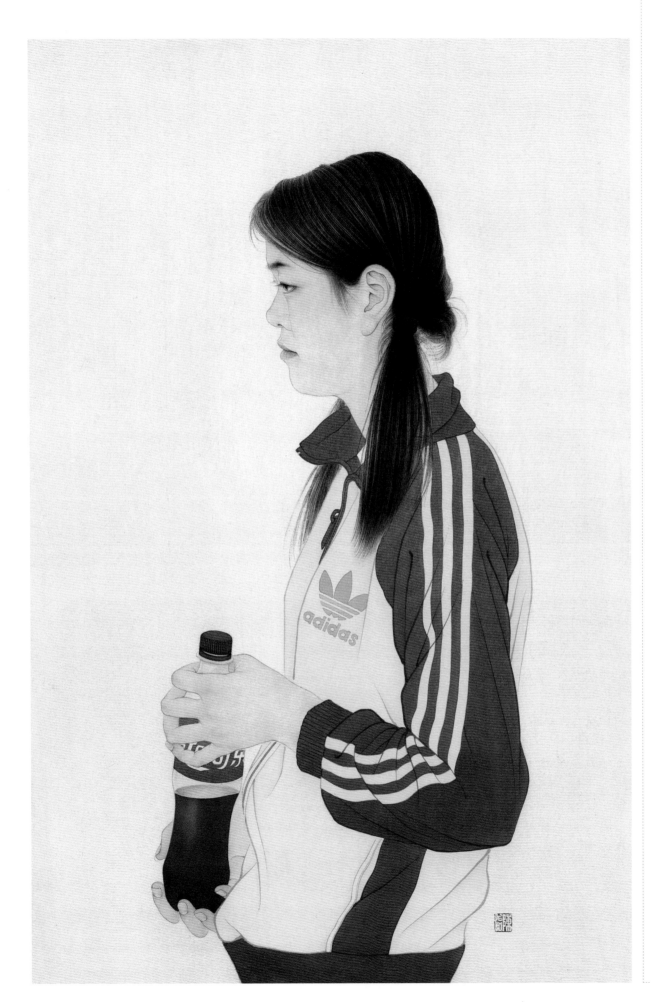

工 笔 新 经 典

写生　陈治　82 cm×52 cm　绢本设色　2018年

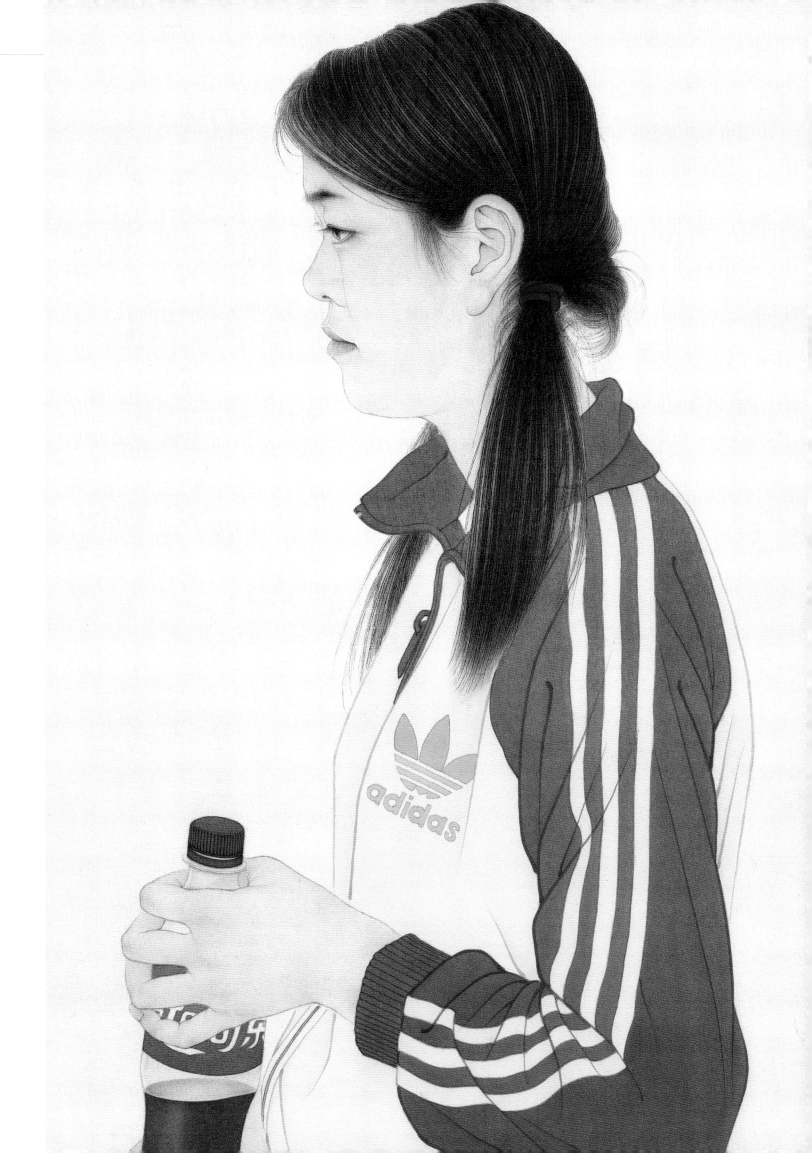

↑ **暮年** 武欣 57 cm×45 cm 纸本设色 2012年

岁月如歌

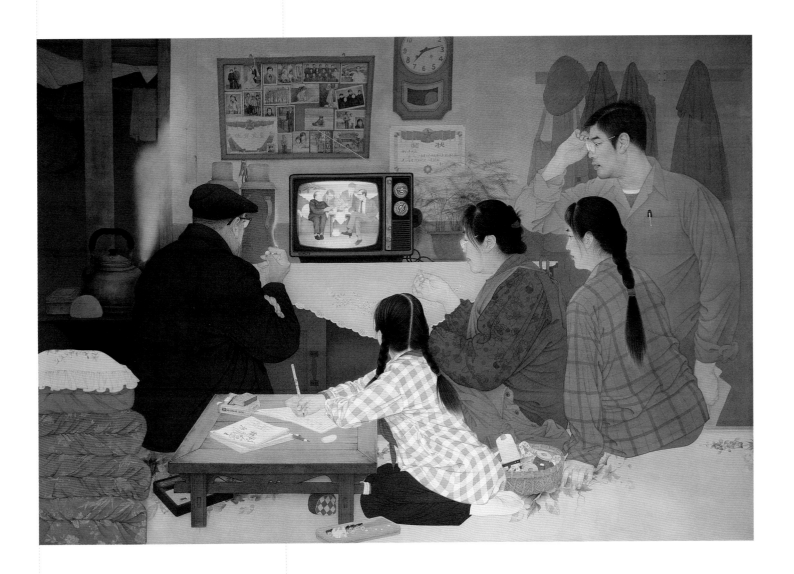

↑ **春的消息** 陈治、武欣
160 cm×230 cm 绢本设色 2019年

颜色的使用

　　传统的中国画颜色有水色和石色之分。什么是水色呢？水色也叫植物色，就是透明色，没有覆盖力的颜色。石色通常指矿物色，覆盖力强。

水色的运用

　　水色一般都用于打底（罩染）和分染。分染的技法不赘述了，只讲一下需特别注意的地方。一是，分染的水色要掌握淡的原则。切记不要图快图省事用很浓重的水色分染，否则容易染不开。二是，分染的颜色不要调制得很脏，宜清不宜浊。分染尽量用相对单纯的颜色，或者根据最终设色的效果来确定调整。三是，分染的"度"要把握好。这个"度"也是对格调的把握，对画面的控制。既不能画过了，也不能不够，要注意"平面原则"。

　　罩染是在分染后进行的，是以水色为底，压线统罩，罩染也不要用色过重，应层层积染。罩染考验的就是耐心和认真，要注意不要染得里出外进。如果面积过大，可分好区域，逐步完成，切不可盲目推进，手忙脚乱最易出错，一旦顾此失彼就会形成水印，反而有碍于画面的匀净之美。

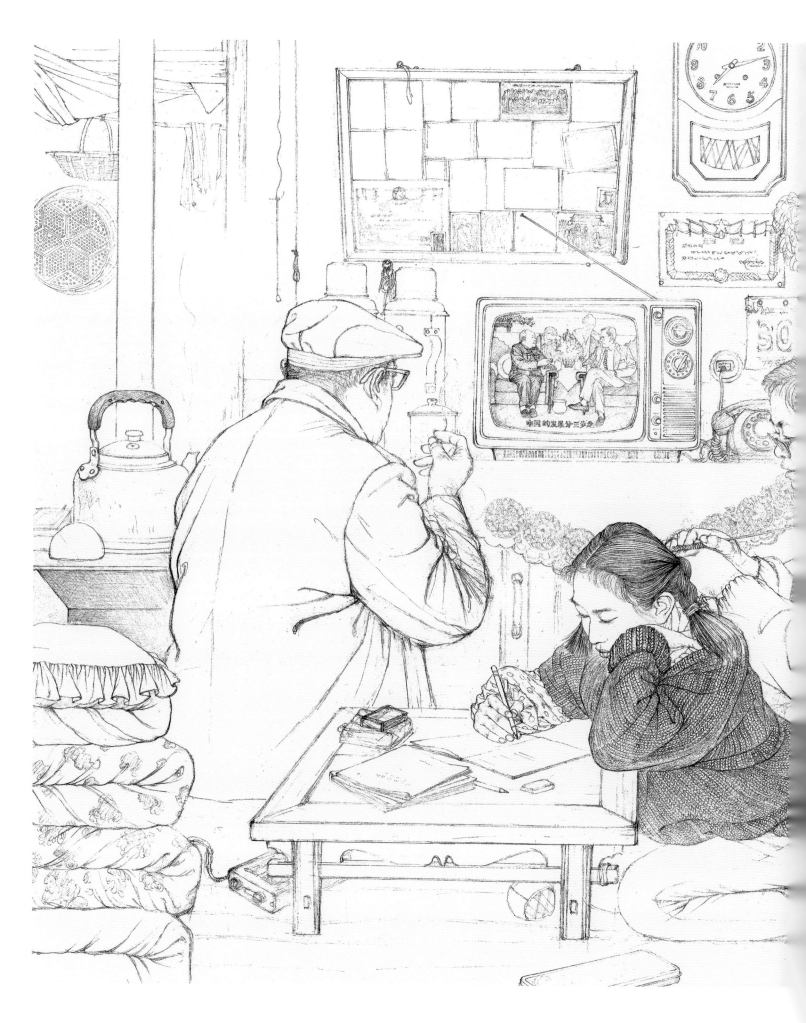

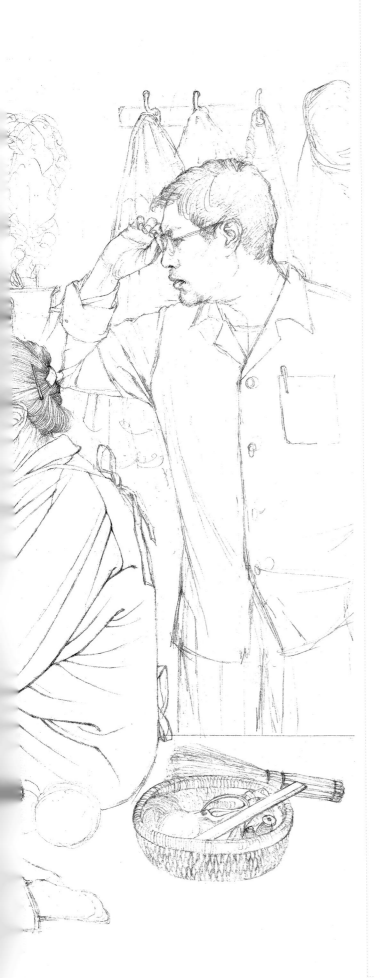

水色也并不完全用于做底色或分染，有时也需用在石色之上做调整，这个调整是很灵活的，可分染也可罩染，有时底色做得不够或石色完成后的效果还没有达到理想程度，可用水色在石色上罩染（石色上罩染水色需在石色上先用胶矾水固色，以防止石色被笔带起来），也可以用水色在石色上分染。

石色的运用

石色在纸本、绢本及壁画中运用广泛。石色的运用是经验与原则、技法的交汇。石色的适用原则就是"清"和"厚"。"清"是说石色不能多色调和使用，要掌握淡、薄的原则。"厚"不是将石色厚涂、堆砌，因石色的美感既要厚又要透，所以石色的使用技巧是要薄薄地上，多遍叠加、累积，不要急于求成。石色的美不同于水色的轻盈通透，而是厚重、沉稳、充实的。

水色和石色相生相益，相得益彰。二者的使用有几点需注意：1. 水色做底色，一般来说，同色水色为同色石色做底，石青是以花青做底，石绿是以汁绿做底，朱砂是以胭脂、曙红或朱磦（红色系）做底。2. 依据画面的冷暖关系也会用石色来做底或使用与石色相补的颜色做底色。如石绿可以赭石做底，传统工笔画有类似画法。传统的青绿山水画，笔墨皴染后，用淡赭石通罩，而后再薄薄地罩染石绿，干透后再用草绿烘染。如《儿女情长》中女儿的绿色裙子就运用了此法。石青也同样可以用补色朱磦或红色系的水色为底，这样的冷暖关系很和谐。

石色的运用不仅要注意与水色的关系，还要注意石色与胶的关系。胶是媒介，是调和剂。现代画家不必像古时的画家一样费心制作石色，有已经制作好的粉状石色。常见的石色有石青（头青、二青、三青）、石绿（头绿、二绿、三绿）、朱砂、铅粉等。粉状石色需调和胶水使用，胶的比例用量比较关键，需有一定的经验。胶量大了，上石色时易"胶笔"，不易上匀，或日后画面易开裂；胶量小了，也不易匀，待石色干后，不易固定，容易被擦掉。

石色的运用过程中还需注意胶矾水的应用。在石色施用前，需在底色上涂胶矾水，施用后，也需上胶矾水固色。如需在石色上罩染水色做调整也需先上一遍淡胶矾，防止底下的石色被翻起来。有时上了多遍石色后，会觉得颜色很松动，有绒质感，非常动人。这时如果调石色的胶比例恰当，可以不用上淡胶矾固定了，以防胶矾水减弱绒质美感。

胶与胶矾水的运用，很大程度上需要画家的经验来支持。经验的积累往往来源于作品中的遗憾和欠缺，要留心总结。

春的消息（素描稿）

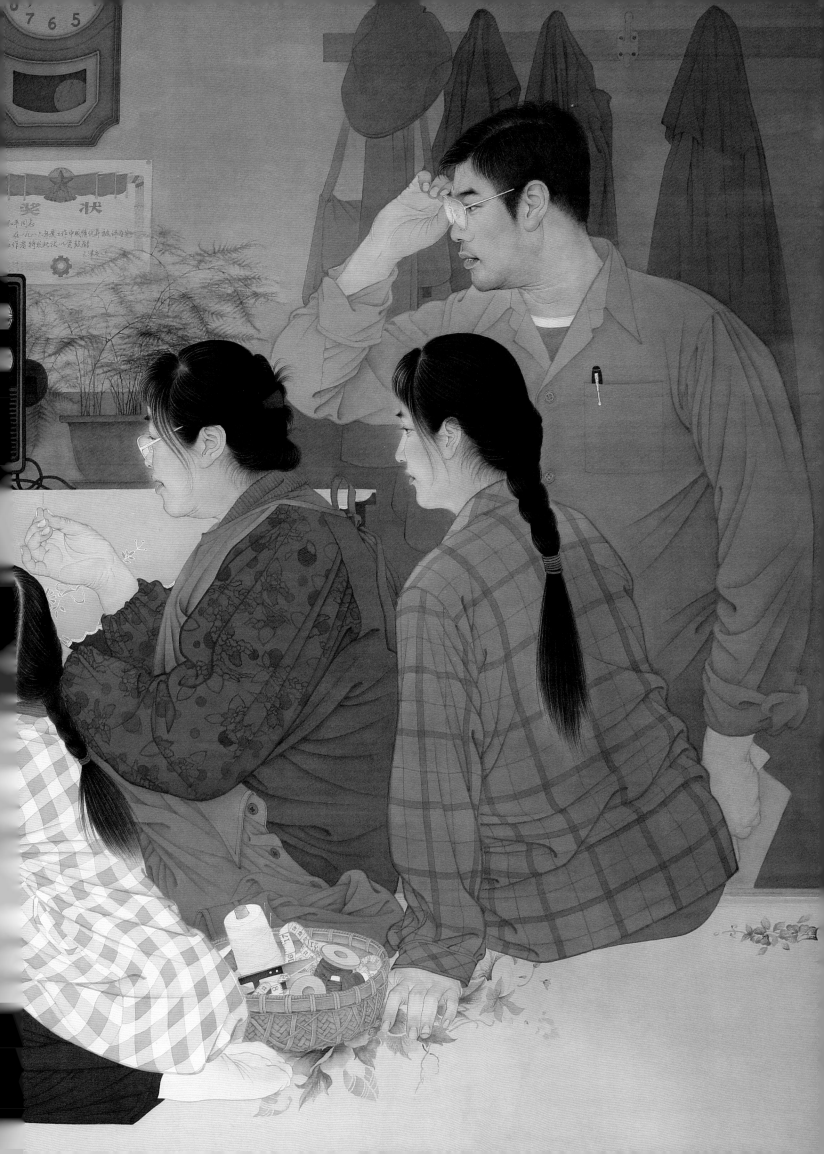

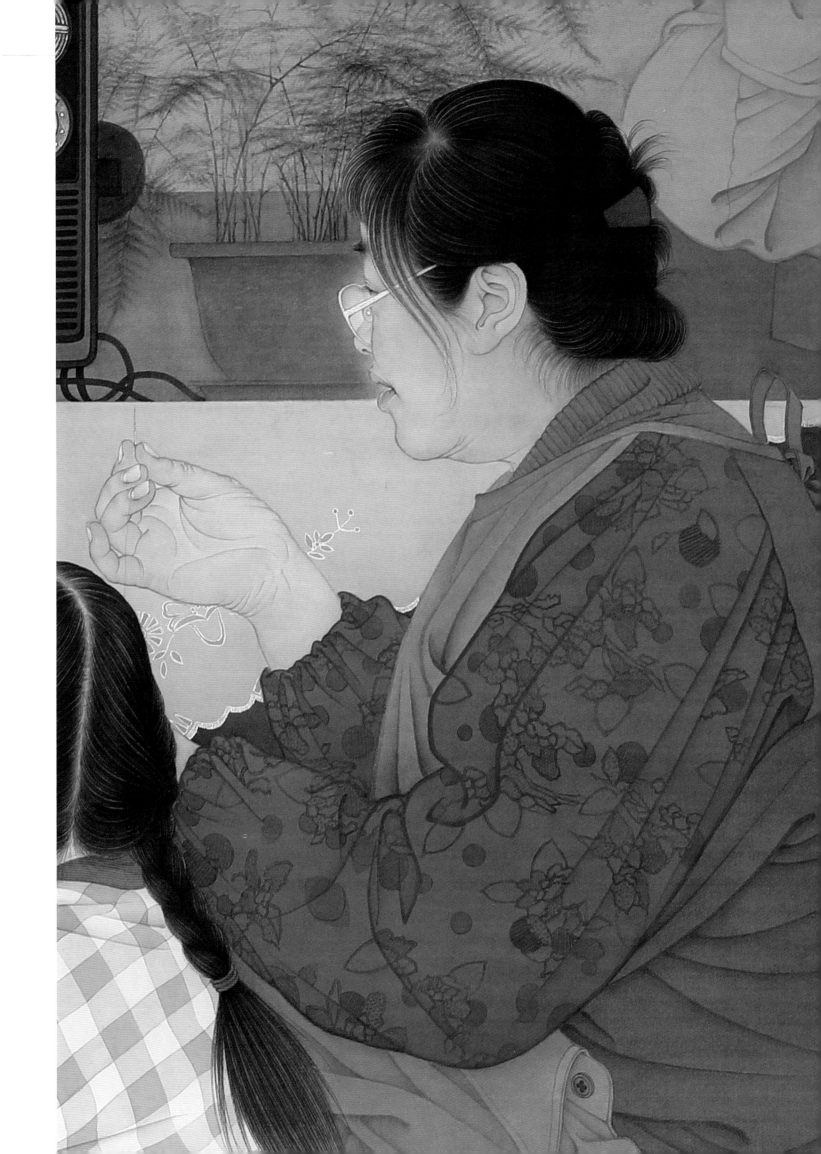

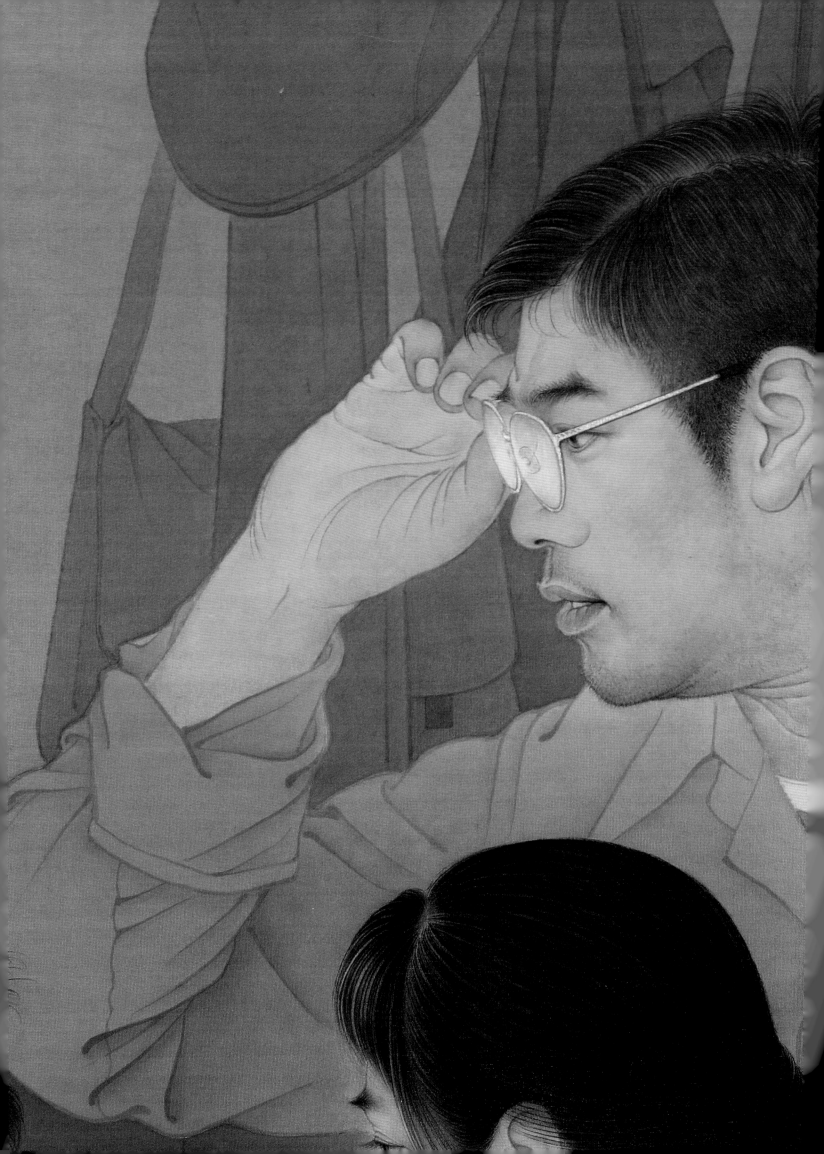

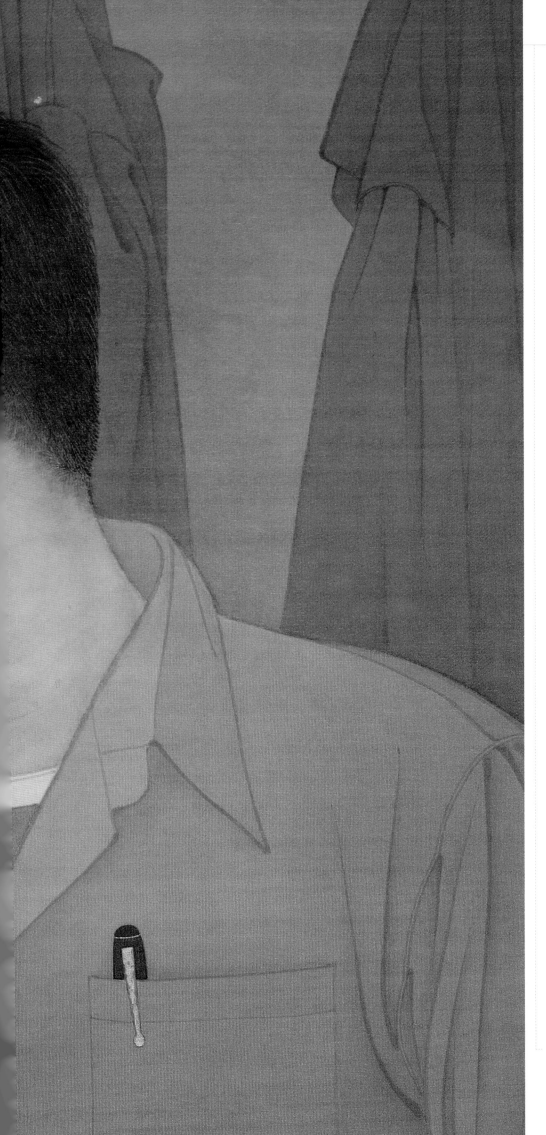

春的消息（局部）

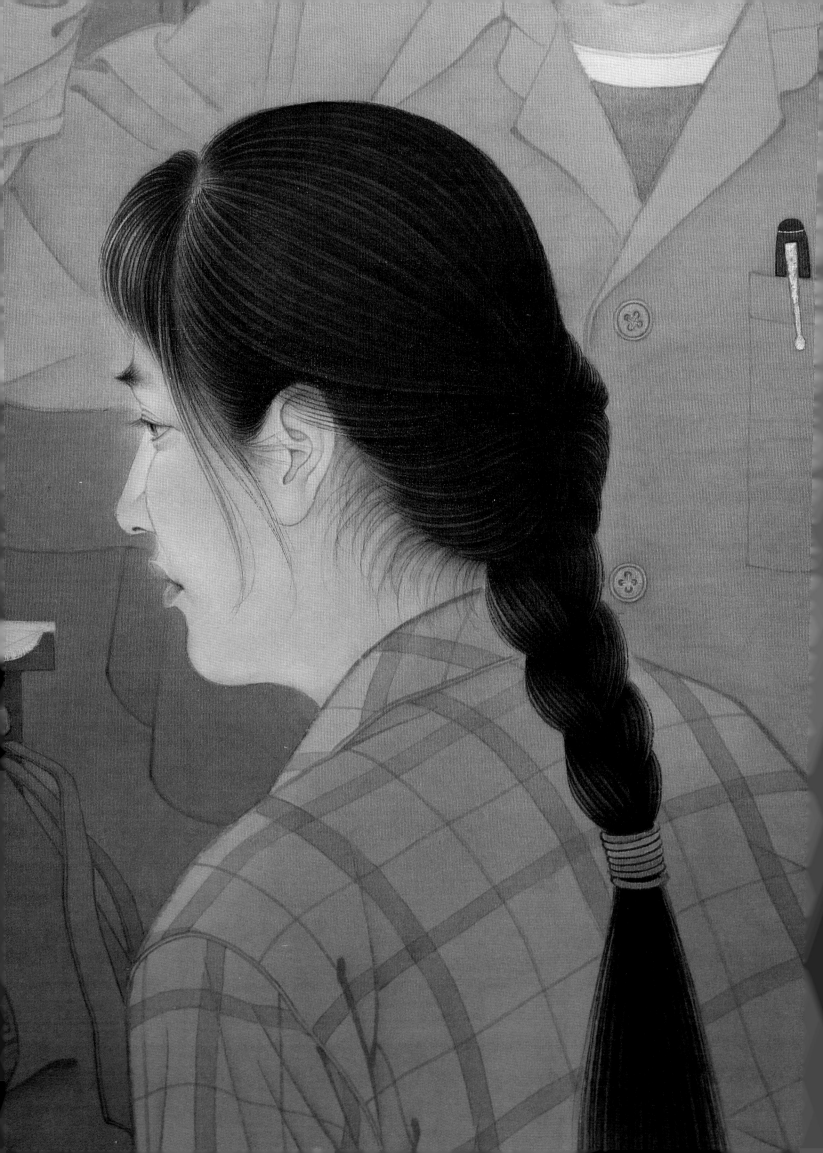

↑ 春的消息（局部）

也有的画家不用真石色，而使用锡管的石色，锡管的中国画色也可用来铺底或衬背。现在锡管颜色分得很细，可弥补传统石色单一的不足，尤其是马利牌高级中国画颜料，色相较接近传统石色，使用方便，可适当替代粉状石色。也有些日本的颜料，色相更加丰富，分色更加细致，可依据具体情况使用。

在此，以朱砂为例，具体介绍一下石色运用的技法。朱砂可用不同的水色做底，不同的底色可以有不同的效果。一般说来，可以用胭脂、朱磦或赭石做底，水色做底色是决定色彩感觉很重要的因素。用胭脂做底，因其色暗且沉，颜色偏冷，上设朱砂后会将朱砂衬托出来，衬有胭脂的朱砂看起来很厚重沉稳；以朱磦做底，其颜色偏暖，和用胭脂做底不同，朱砂置上后颜色鲜亮艳丽，彰显出朱砂的红色美感；用赭石做底，颜色会呈现暖灰的色泽，朱砂设上后色相没有受到影响，也会显得厚重沉稳，赭石做底也是暖调，效果却没有朱磦底那么艳丽。以什么做底，要根据画面效果来选择，也要考虑画面的整体色彩关系，颜色的使用要灵活，在传统技法的基础上根据需要做出适当的调整。

创作小稿

朱砂也不见得都用在画的正面，正面的遍数不宜多，多了易伤线，易"匠"易"腻"，正面统罩后，也需在背面垫色。正面在底色之上的朱砂宜使用细沙，颗粒细腻；背面垫色宜用粗沙，以便使画面厚起来。"厚"是一种感觉，也是作画的经验，也是工笔画一个独特的审美因素，正面浓郁妍丽，背面衬托厚重，整体却通透稳重，便是好的画面。也有朱砂的背面垫石绿的说法，据说民国时的一些画家会用此法，以补色来获取色彩的平衡。绘画，要遵循一定的绘画规律，但也要不拘一格，勇于创新。

石色的运用有一个普遍的特色，就是一定要垫颜色，这是非常重要的，垫色也称衬色，基本上是工笔画的最后一个步骤了。在垫色之前有一个重要程序，即在即将垫色的部位上淡胶矾水，阻隔正面多次渲染而致的漏矾现象，使背衬的颜色不至于因漏矾而渗入正面。衬色时要根据需要、根据部位来判断是否需要分染，如脸、手、皮肤处可能需要在背面分染衬白，垫色可以略厚，待干后，再上淡胶矾固定。

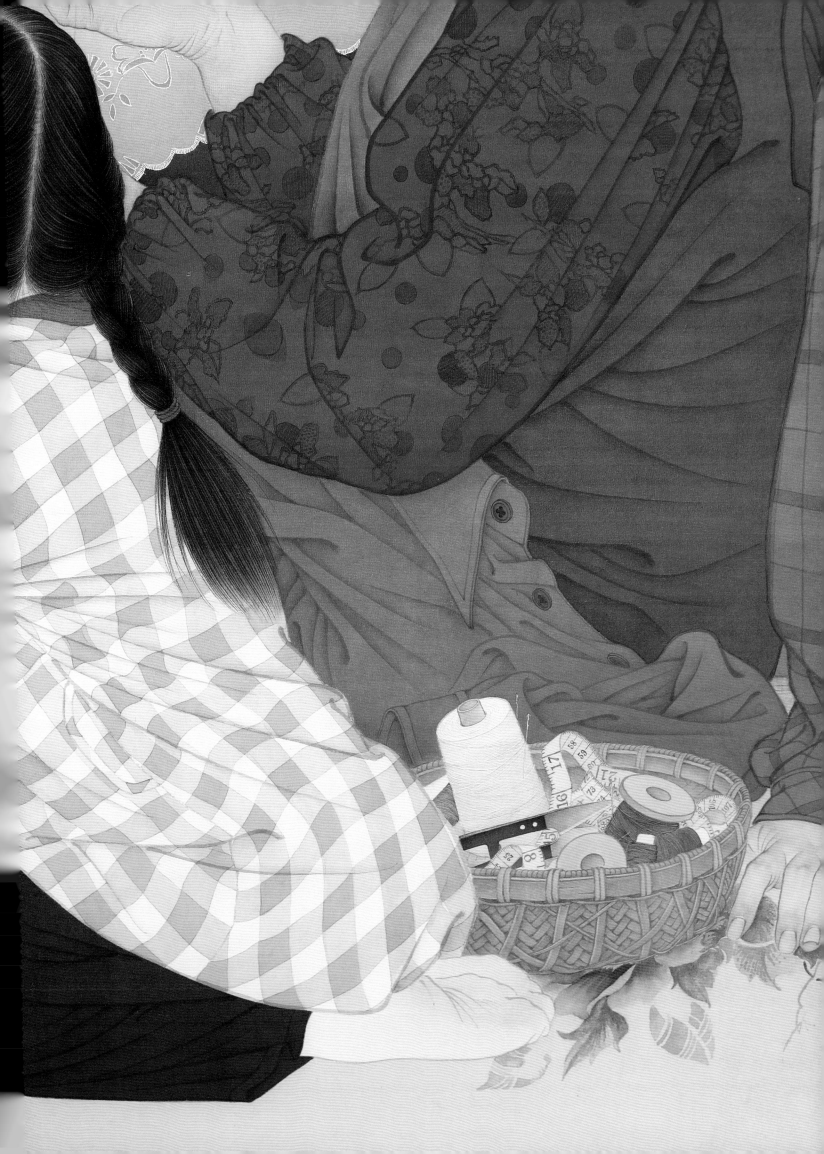

↑ **春的消息**（局部）

工笔画技法之染、洗、衬

工笔画的制作，技艺方法是必须好好地研习实践的。除了勾线具有技术含量，"染"也颇具有技术性。下面介绍各种染法。

分染：分染是对物、人的结构的刻画和对空间感、体积感的塑造，或者说是分出阴阳的手段，将物体分出凹凸感，一般是染在低处的。用两支毛笔，一支色笔一支水笔。以水笔润化，晕化色笔的痕迹，这样的过程就是分染。分染的关键是水笔与色笔的水分多少。一般来说，水笔的水分应略少于色笔，水笔一边吸附色，一边渗化晕染。不可腻歪，反复染来染去，要利落干净。分染的遍数则视画面的需要而定。

分染往往是设色的第一步骤，分染不是一蹴而就的，需要与其他染法交替进行。如头发就是先分染，而后罩染，或罩染和撕染交织，染的过程中，分染再调整，再罩染、撕染等交替多遍。

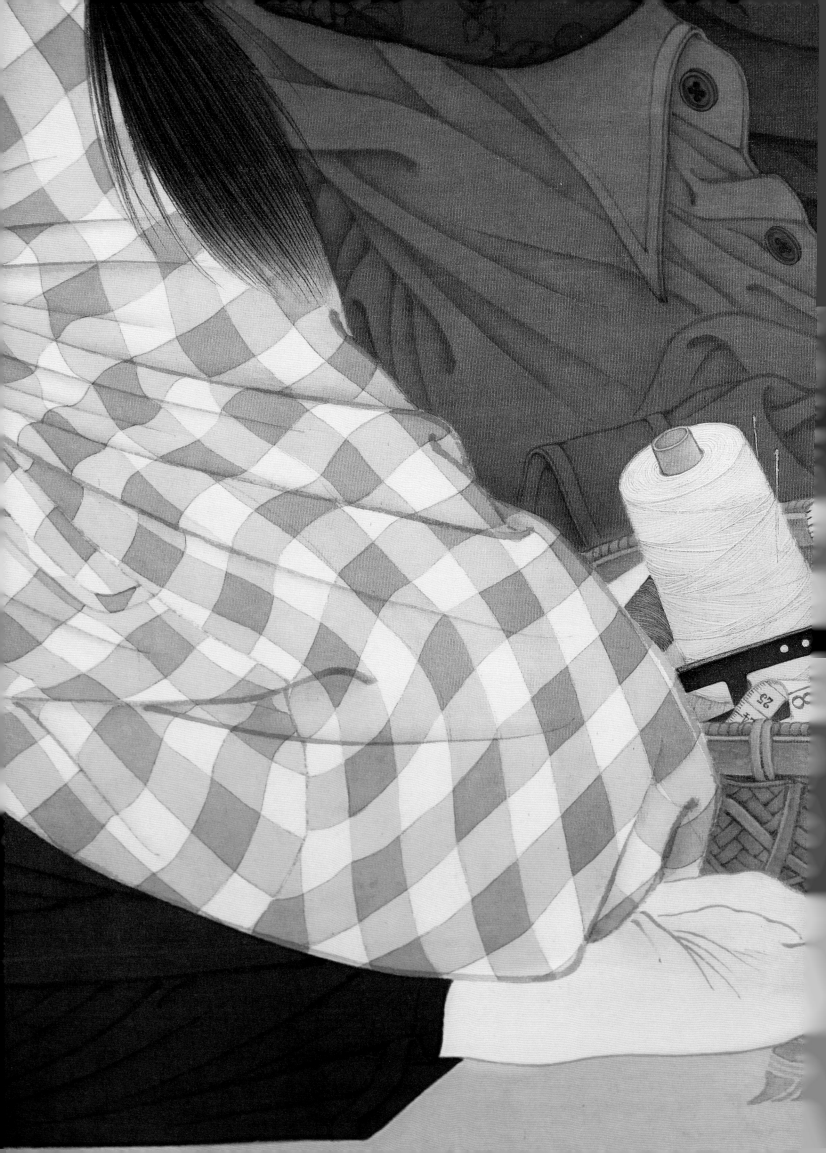

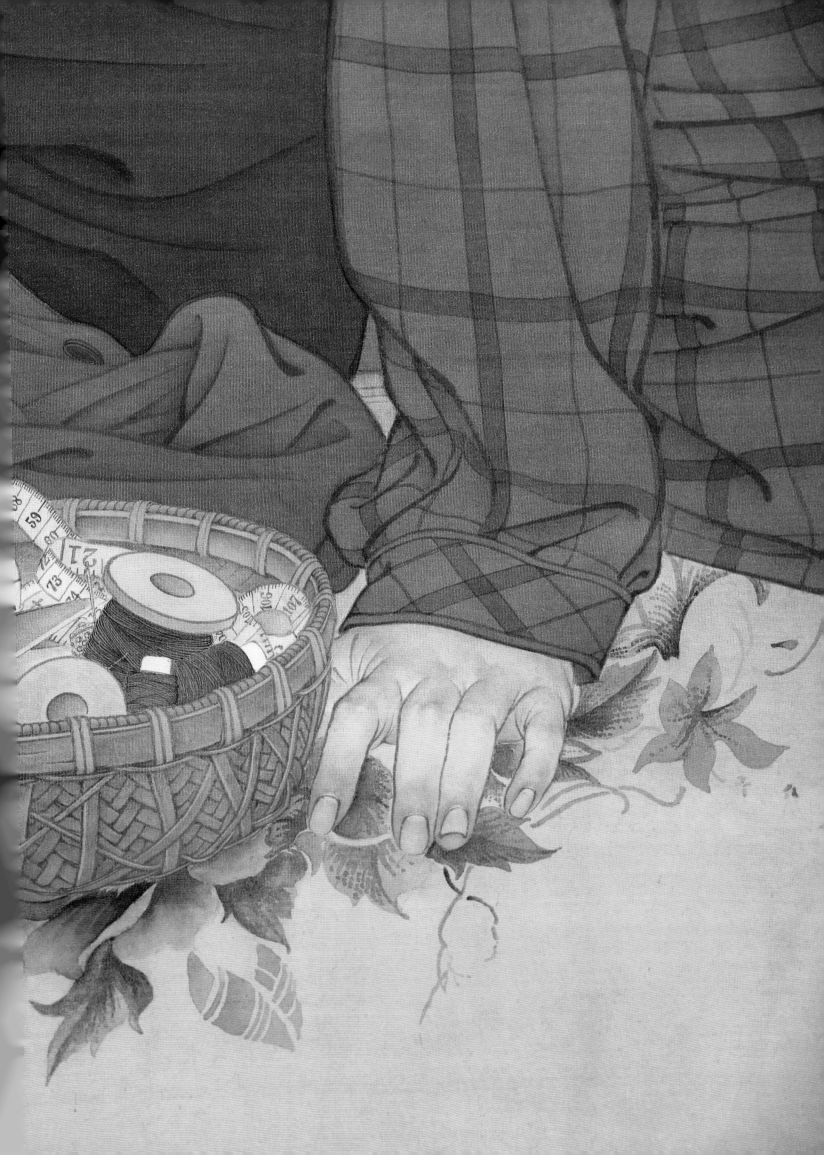

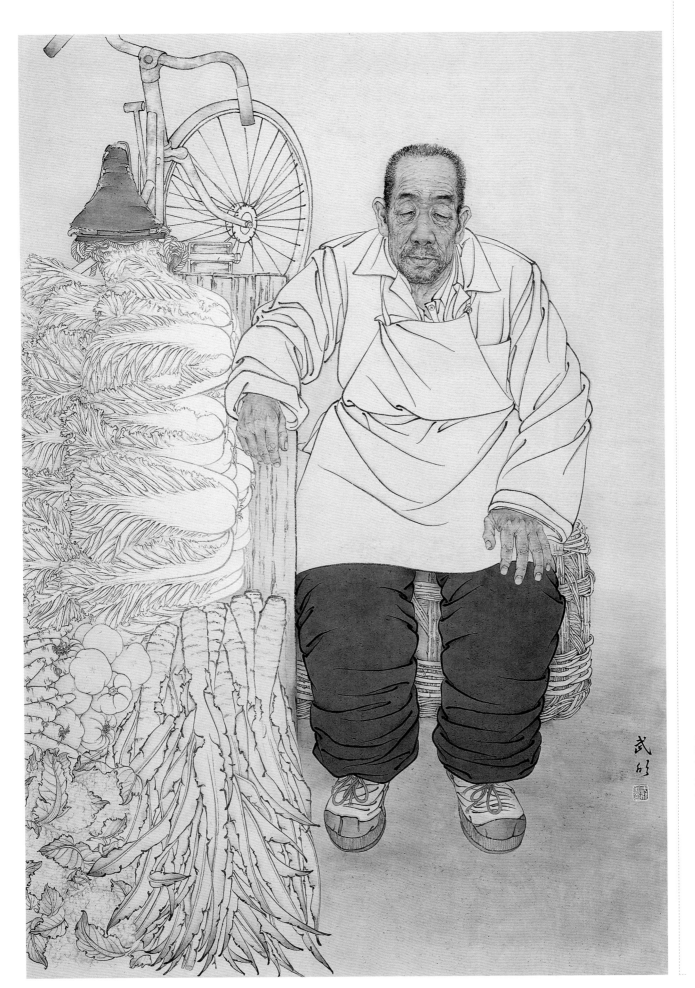

秋凉　武欣　175 cm×113 cm　纸本设色　2004年

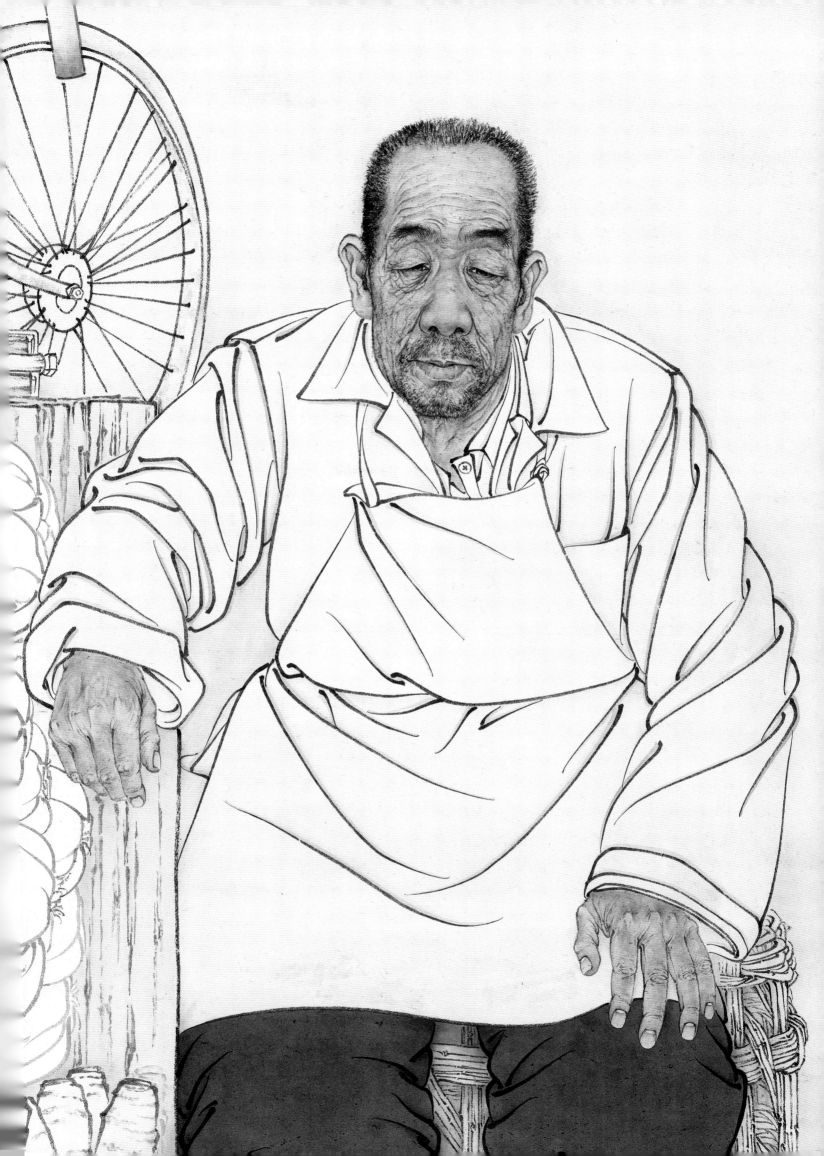

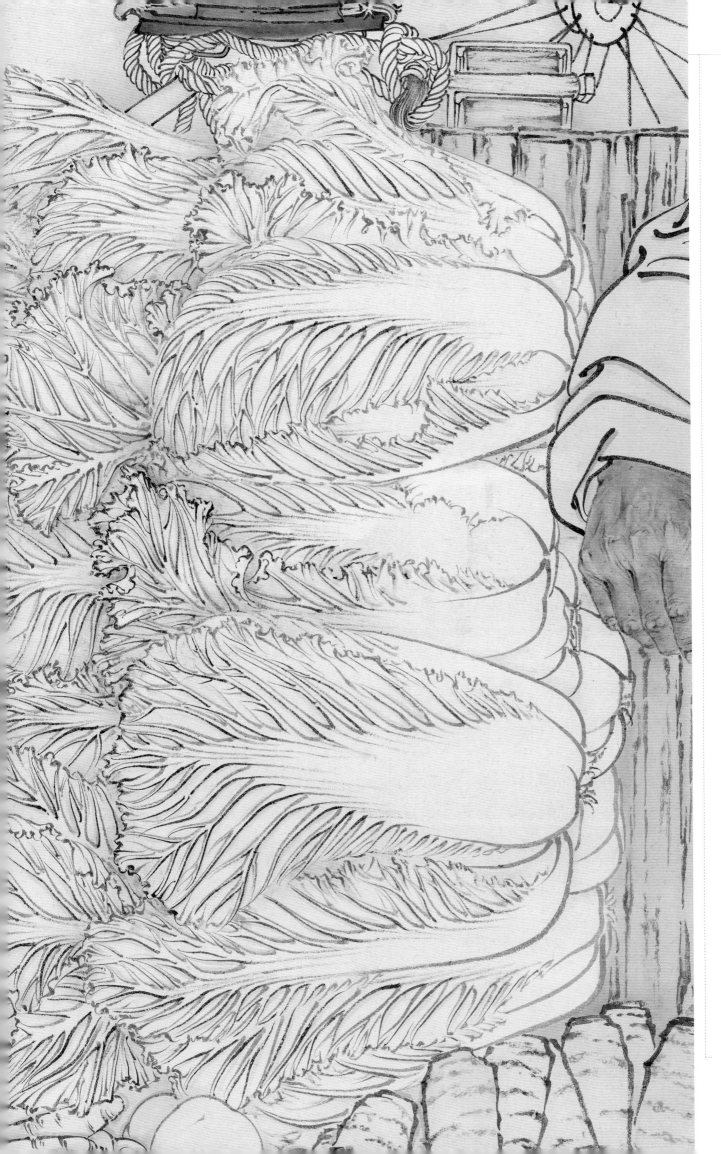

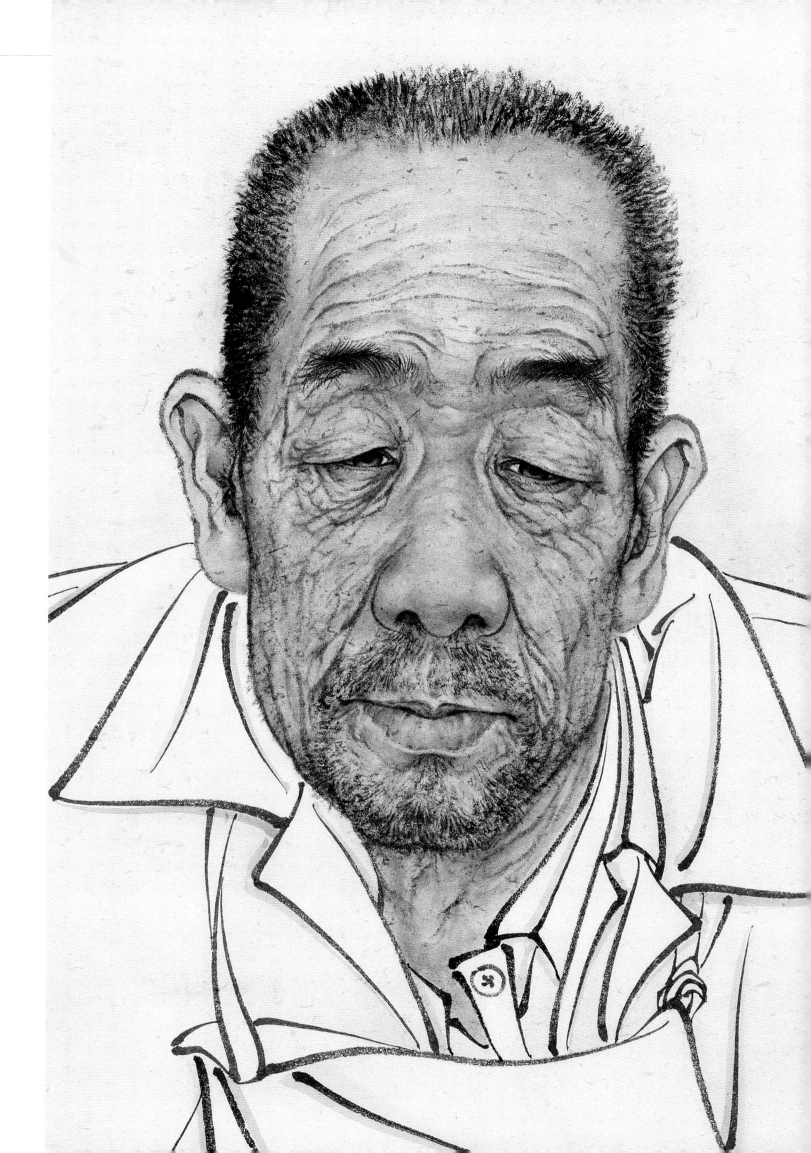

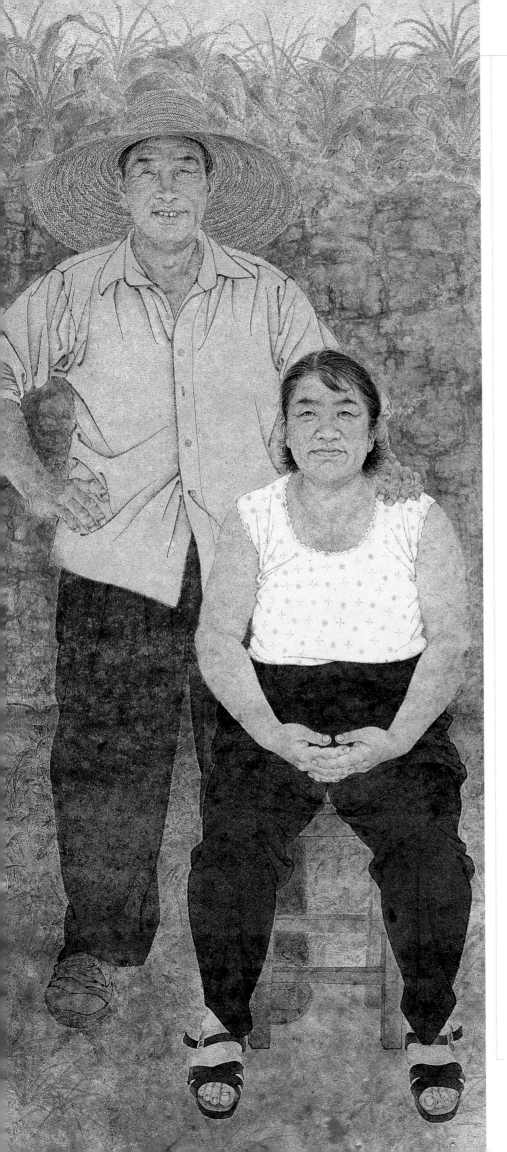

衣纹的分染要注意采用同色的水色做分染，深色可以用墨色分染。淡白色衣服可根据画面的冷暖关系来定。若画面偏暖，可调淡淡的汁绿或偏暖的颜色分染，切不可用淡墨分染；若画面偏冷，也可用淡花青来分染。分染有一个很重要的原则，就是切记不可分染过分，过犹不及，则会显得刻露，有损格调。分寸的把握很重要，不够也不好，会有损画面的气息。

罩染：一般在分染后进行，也可叫平涂。原则是要压线，要薄而匀地平涂。不要小看罩染，其中也有很多技术含量。色笔的水分要饱满，让绢和纸在充分的行笔过程中将水分吃透，最好是前后同时干，染过之处不能回头再涂，也不能反复涂抹，罩染过程中出现问题也要等干透之后再处理。

在我们的作品中，罩染的运用很多。我们的作品有一个很显著的特点，就是追求画面的匀净美，追求平面化的静谧和格调。技法的运用都是基于审美，基于对美的认识和态度。

晕染：多用于面部、头发或胡须处，不压线不依线，于四周虚处染，也可用于做背景、营造气氛。需注意，要染匀，可先用清水将所染的地方大面积打湿，用色笔或点或撕，让色随水渗化，再以水笔带开。

← **晴** 武欣　180 cm×96 cm　纸本设色　2005年

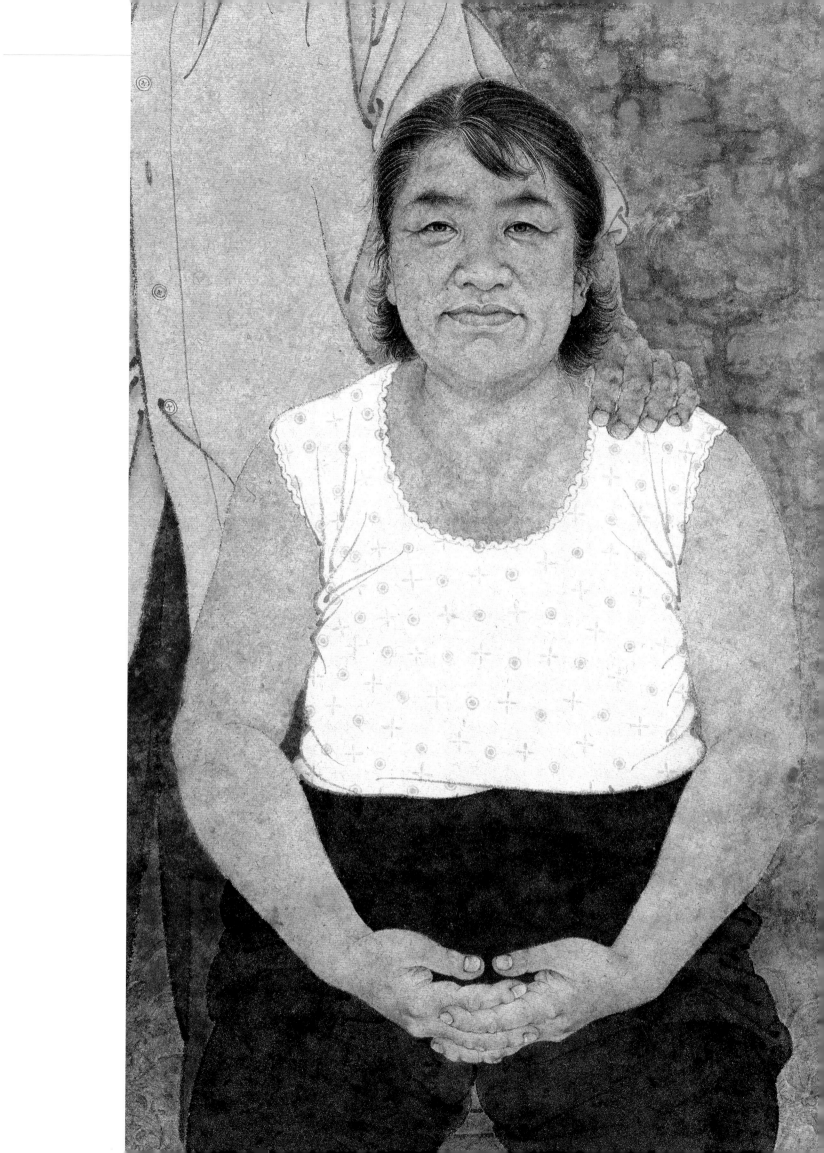

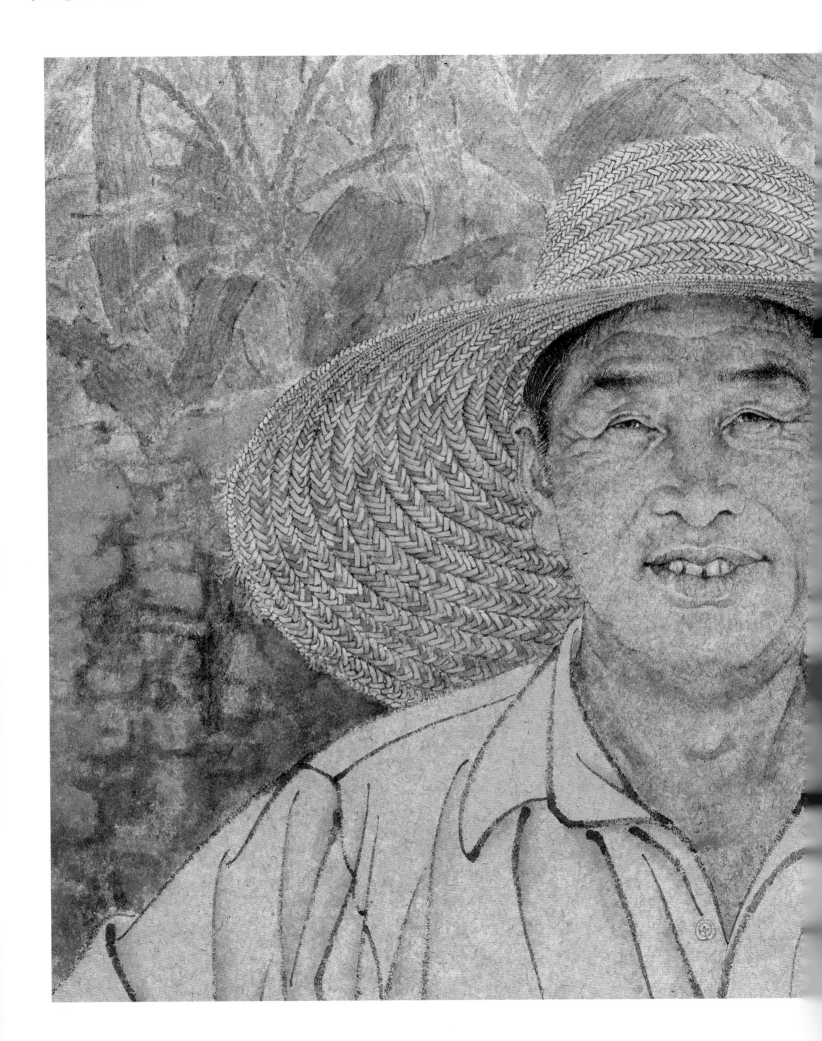

填染：即不压线的平涂，要空线。要求作画之人细致和耐心。上石色多用填染，填的色高于线，使线与色有凹凸感，也自会体现出一种空间感。填染的效果和罩染之后复勾的效果不同，填染更显厚重饱和，此法多用于壁画，视觉冲击力好。有时如要表现特殊的材质，如真丝、丝绒的质感，可用填染法。有时，在石色罩染之后将线隐没了，但又不宜复勾的情况下，也可用填染法，将线再提出来，效果也很好。画绒皮质感也用填染法，画旅游鞋也可用填染法。

烘染：与晕染有相通之处，是由深至浅的过渡，一般用于烘托气氛或背景的渲染之中。

工笔画的技法不少，有些是在拯救错误的过程中总结出来的，比如"洗"；有些是从别的画种借鉴而来的，如积染法、砌染法（借鉴山水画而来）；更多的是在创作的过程中通过积累经验不断总结而来的。在创作本科毕业作品《我的父亲母亲》时，"我母亲"的大衣领子是毛皮的。当时，老师指导我画皮毛可用湿画法，先打湿了，趁半干时，把毛笔弄扁撕毛，画有皮毛的动物就用此法。在试验的过程中，我发现湿画法的效果并不理想，就改成了干画法，在画皮毛处先染赭石做底色，干后再用笔撕毛，笔法丰富些就可以很好地表现出皮毛的蓬松感，皮毛的质感能表现得很好。

晴（局部）

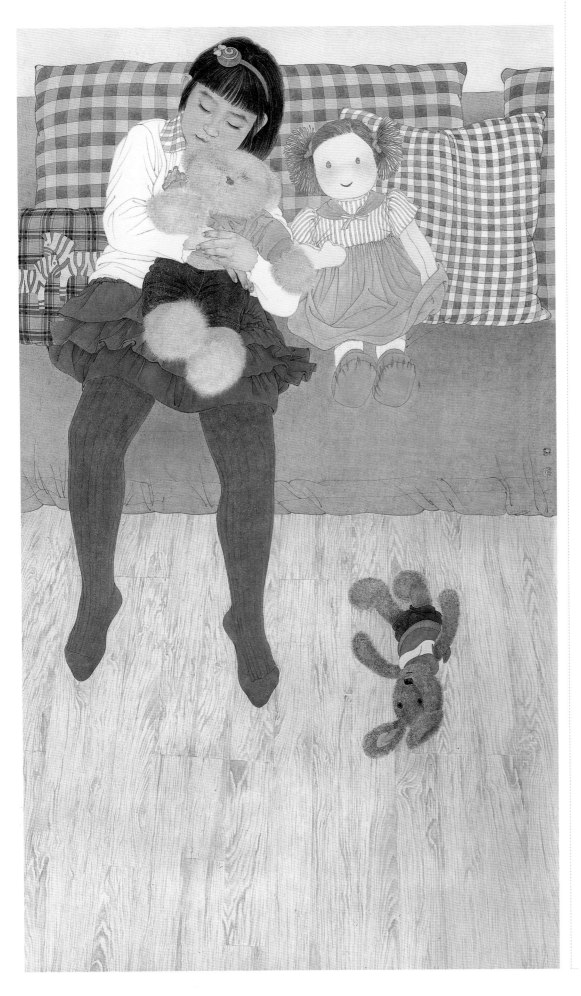

画任何画其实最根本都可以归结为关系的调整。

从理论层面来讲，画画讲究的是关系，是对比，是黑白灰，是主次，是疏密，是轻重缓急，是轻灵与厚重，是一切可以对立又统一的关系，是冲突和化解，是突兀和平复。

很多时候，我们看一幅作品，一见之下会有不舒服的感觉，这种不舒服可能就来源于关系的不正确。关系的问题是从画的开始到结束都要时刻考虑的问题。尽量做到在创作的任何阶段停下来时，都能保持画面关系的正确。尤其在创作的最后阶段，对整个画面关系的调整是非常必要和重要的。

我们在创作中，往往也会花费很大的精神和力量去做最后阶段的关系调整。调整整体关系或者局部关系，看对细节的刻画是否到位，画面的主次是否得当等等。有时是做大的调整，更多时候是做微调。做调整可以做加法也可以做减法。做加法，就是把觉得没画够的地方继续画够了；做减法，就是把画过了的地方去掉一些。有几个常用方法，或是必要的步骤，如洗、背衬、提染（开脸）、复勾等。

← 伙伴　武欣
150 cm×90 cm　纸本设色　2013年

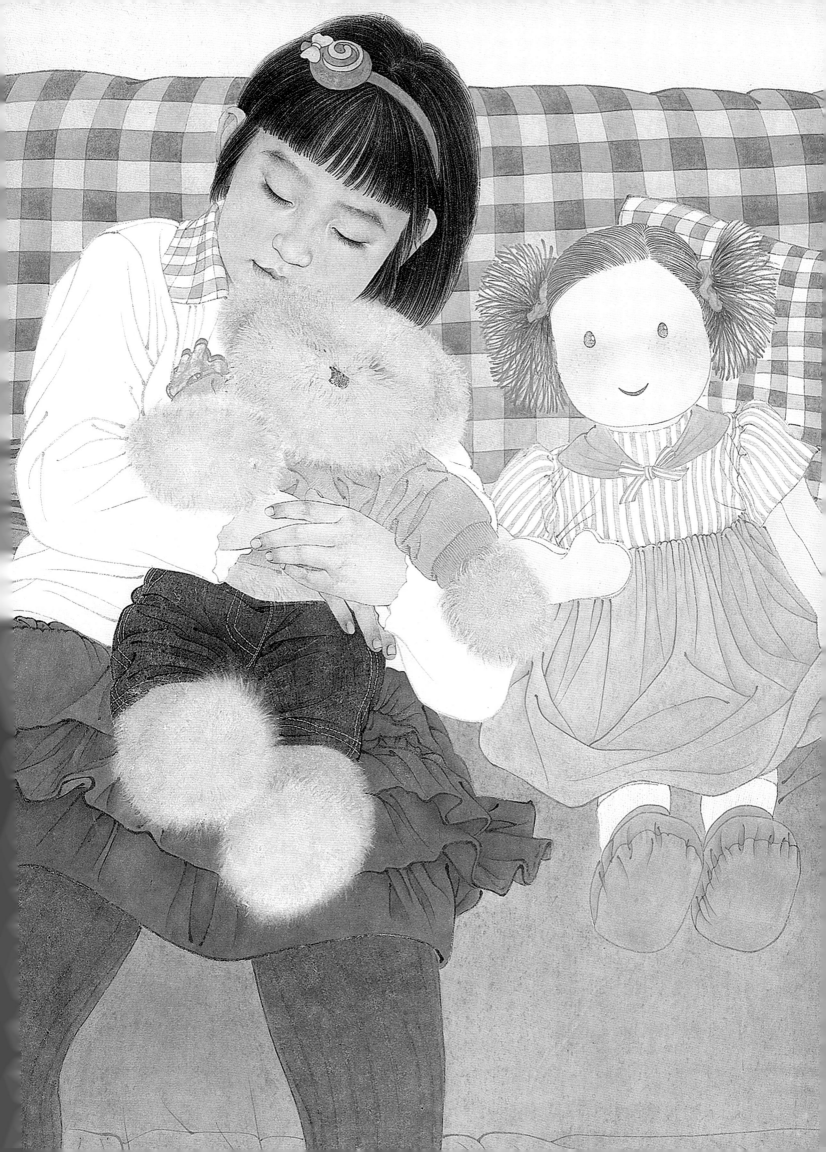

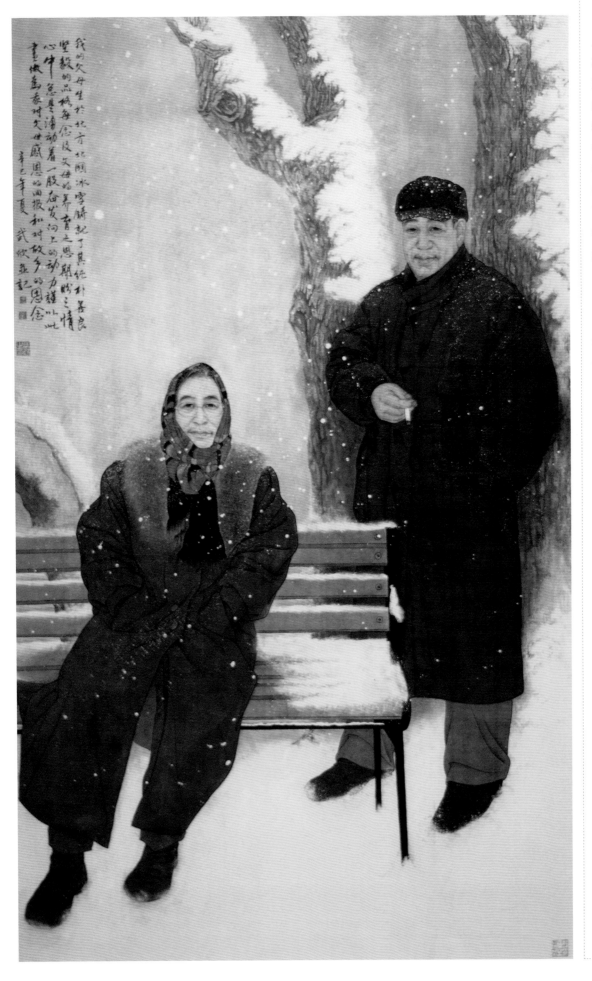

洗法是工笔画中非常常用的调整或纠错方法。洗，不仅仅是把浮色洗掉，还可以减淡。有时，洗会洗出很好的效果，会让画面在上色和洗掉的不断重复中，变得很厚实，很耐看。洗，也是有一定技巧的，要把所洗的部位大面积打湿，打湿的面积要大于要洗的部位的面积，来回趟着洗，不可局部过于用力，要均匀。

背衬：也叫衬色，是在画的背面做文章。在画的背面衬垫上颜色，来衬托正面。这样做的目的是为了更好地衬托正面颜色，也会让画面厚实起来。人的面部就是需要垫白的，在上了肉色之后，垫白，使正面看起来不单薄，明亮。面部衬白也是传统工笔人物画的必要步骤。现代的人物画尺幅比较大，更需要衬白，而且还需要注意结构，在突出高起的部位衬白，使面部的结构起伏更具有隐约的节奏，又不失灵透，所做的有些类似于在背面开脸。还有一般有石色的地方，背面要垫色，垫的颜色可根据画面需要来定。

我的父亲母亲 武欣
175 cm × 103 cm 纸本设色
2001年

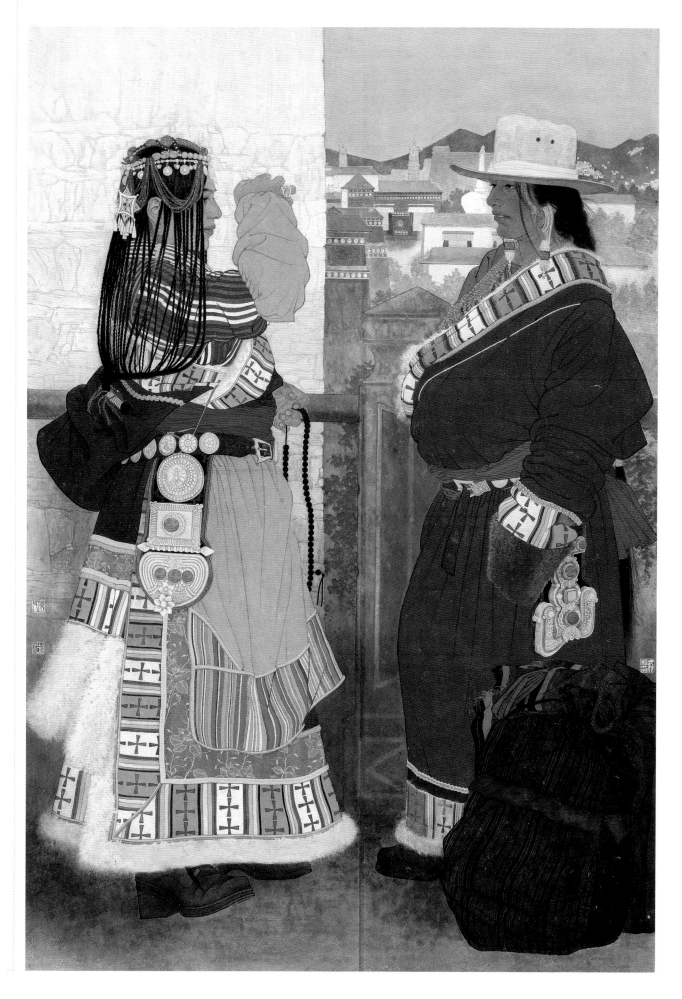

吉祥　陈治、武欣　180 cm×121 cm　纸本设色　2008年

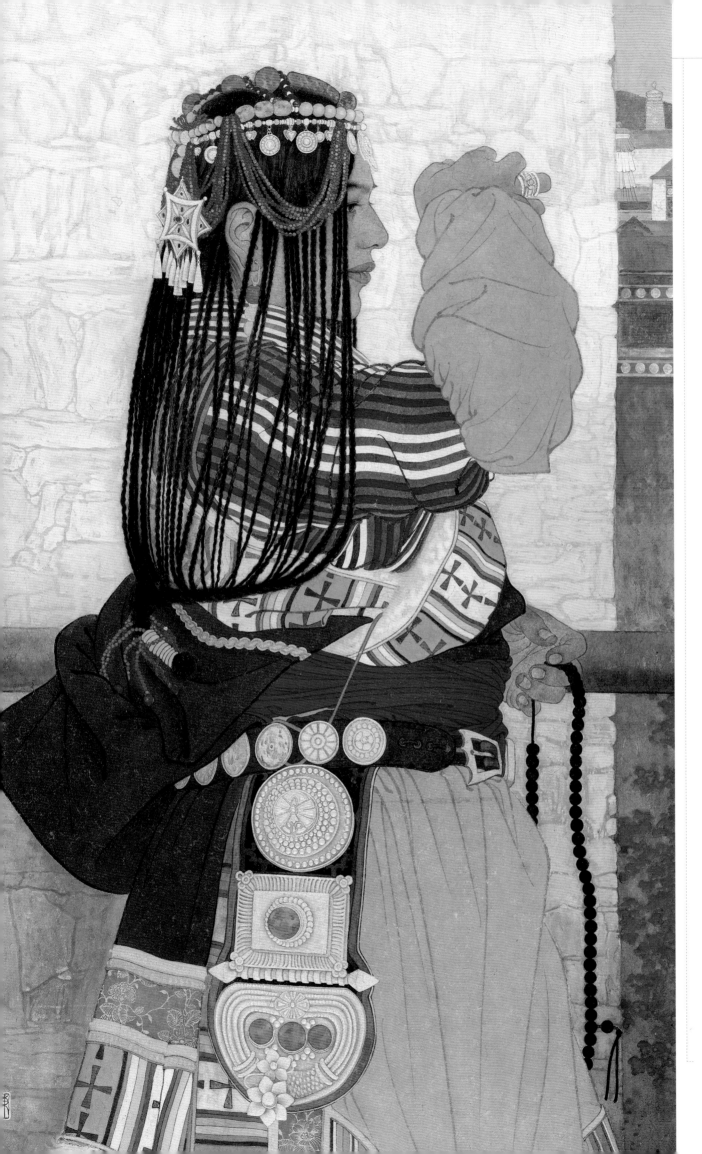

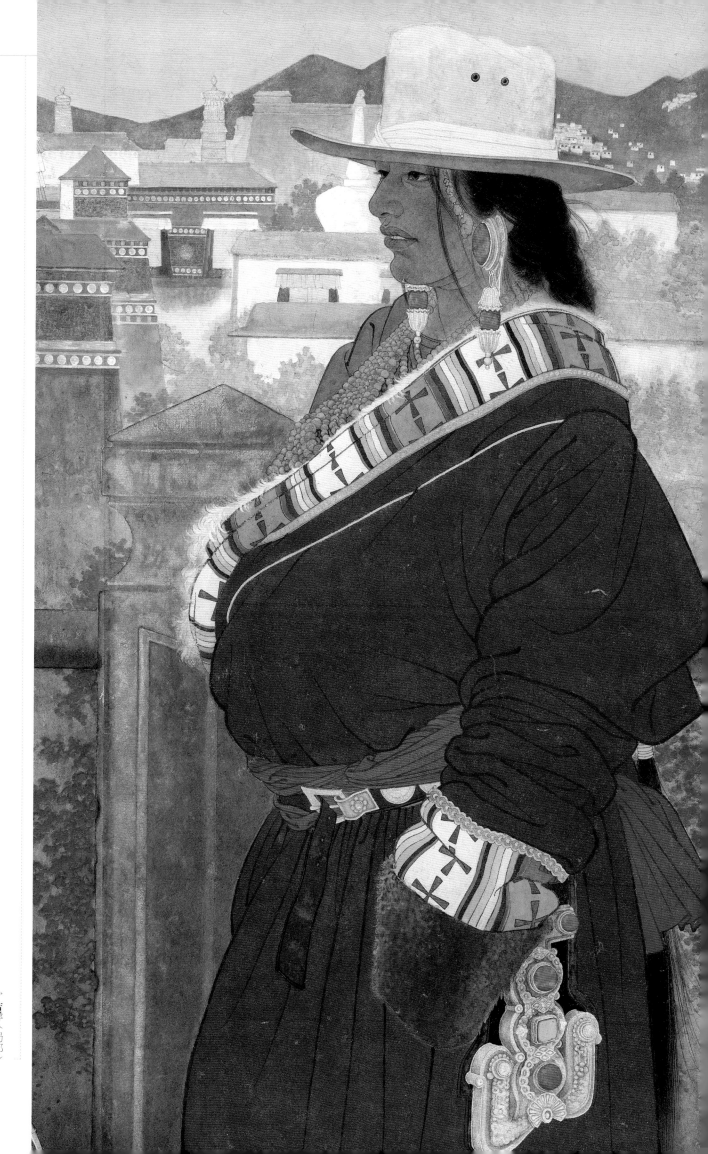

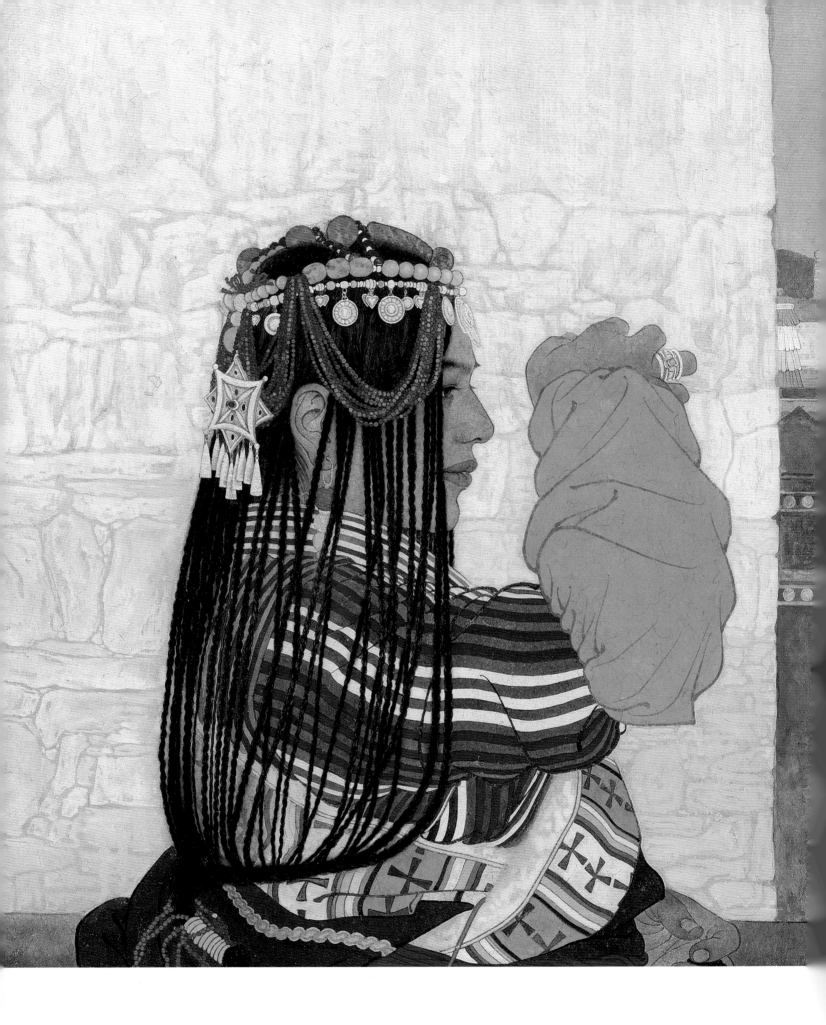

↑ 吉祥（局部）

工笔画的反思

　　设色，进入了工笔画创作的制作阶段。制作，这几年在画界是特别惹人不快的词语，是许多人诟病工笔画的罪状之一，很多人认为现在的工笔画制作过度，认为现在的工笔画是脱离了中国画意象内涵的工匠之技。首先，我们觉得应该区分开"制作"与"技法"。我们觉得，任何一种艺术形式，任何一幅优秀的画作都不能离开高超精良的技法的呈现，对经典作品，对优秀的艺术家标准是一样的，否则就不能称其为经典。

↑ **美姑**（素描稿）

↑ **美姑** 陈治

160 cm × 190 cm　纸本设色　2012年

"技法"是艺术家将性灵融入技艺，将审美倾注于绘法；而"制作"则缺乏性灵的融合与审美的追求。所以，对技术的追求并不是错的。当然，工笔画无法脱离制作之功，你无法在匀净之中展现笔意，也无法在工致之中水墨淋漓。每一个画种都有其特有的技法要求和表现方法，工笔画步骤性强，程式化的作画过程，需要更严格地要求绘画者保持敏锐的艺术感受力和想象力，也要求画家要有一颗"匠人之心"。拥有"啄时光之影"的匠人心态不是把自己真的变成画匠，而是要具有对待绘画虔诚、真诚、赤诚的态度。翻开中国绘画史，从最早的人物帛画《人物龙凤帛画》《人物御龙帛画》到现在奉为

美姑

←美姑

↑ **美姑**（素描稿局部）

无上佳作的《女史箴图》《洛神赋图》《五星二十八宿真形图》《伏生授经图》《捣练图》《虢国夫人游春图》《簪花仕女图》《宫乐图》及宗教洞窟壁画等，甚至最早的山水画展子虔的《游春图》，都是工笔画。在人们正式将工笔与意笔区分开之前，工笔画是绘画的主要表现手法。随着中国画历经千年的发展，慢慢浏览历史直至今时，从绢本到纸本，从实用性到艺术性，从案头到石窟，对照经典作品，我们不难建立起自己心目中理想的工笔画的样子。我们心中对理想的工笔画的理解是这样的：造型上具有趣味性和意趣，不流于自然主义。体现线的魅力，线的美感，线条的笔意，具有书写性。有意

↑ **美姑**（局部）

境的绘画不仅仅具有诗意，还内涵丰满，有丰富的社会心理的折射，是正大的，是值得品味的。在审美上，具有综合性、完整性，不强调、不偏颇，有厚重的信息量。画画的事从来就不能对自己不诚实，讨好的事总是做不长久的，不能只停留在追求传统意义上的工笔画的模式，应该体现时代性。画家所处的时代一定会给其留下或深或浅的时代烙印，今日之时代就是明日之传统，要做有追求有态度的绘者。现在对工笔画，有些理论家或者画家本身都在强调写意性，写意性不仅仅是工笔画必须要具备的，其实很多写意画也只是徒有其表，未必就真正具备了写意精神。中国画发展到今天，也不是单单一个

美姑（素描稿局部）

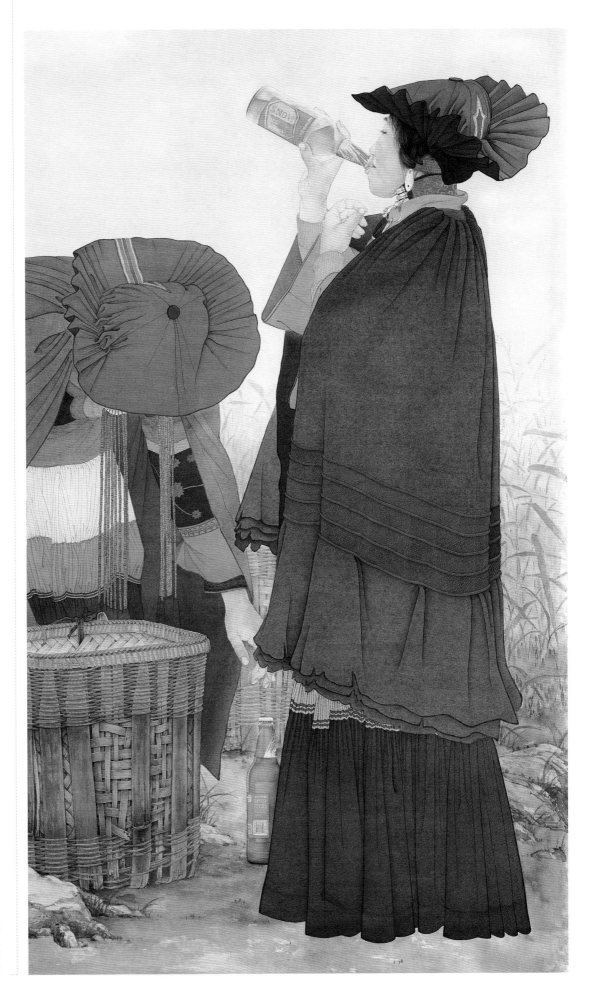

美姑（局部）

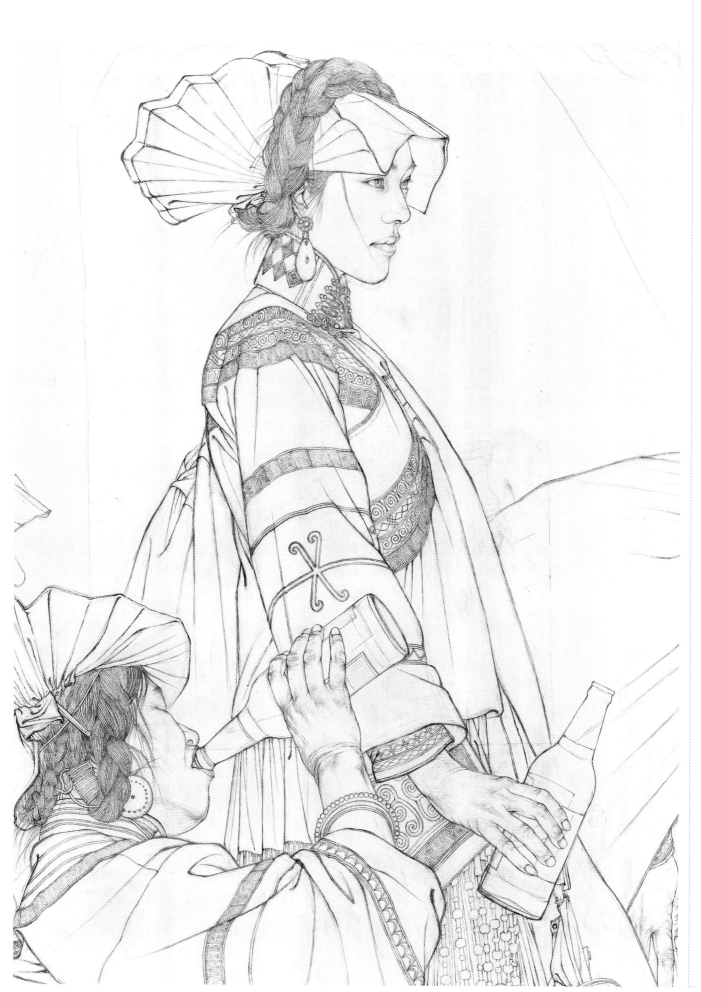

美姑（素描稿局部）

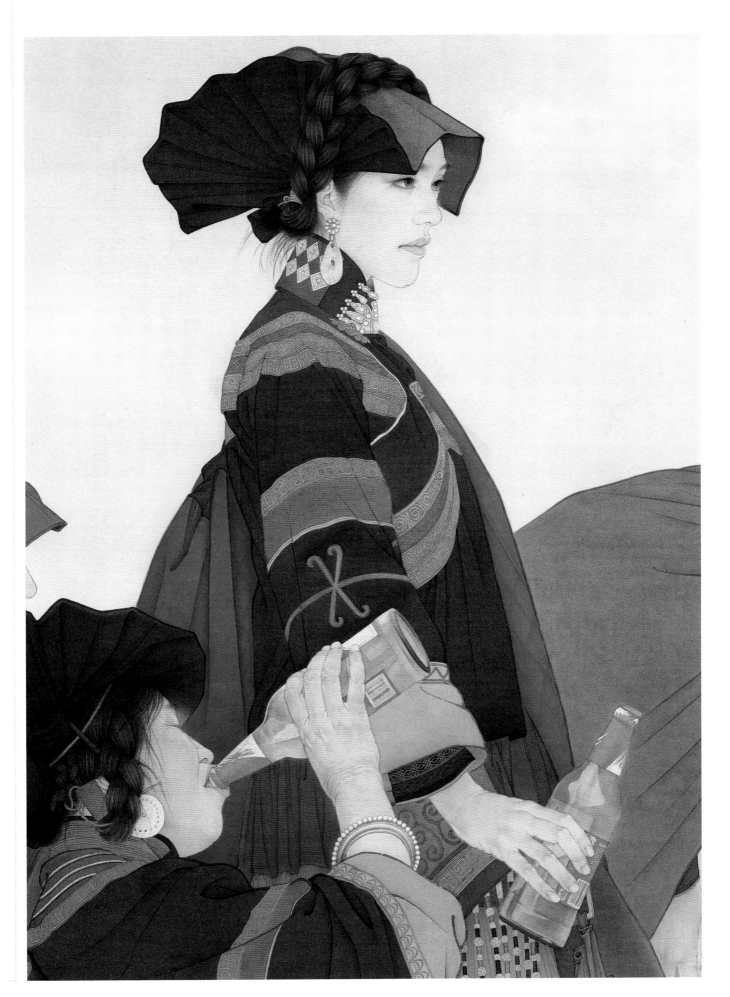

写意精神就能完全概括的。对于好的绘画作品，应该用更加包容、更加开阔、更加正面的眼光来对待。目前工笔画兴盛，而当代的写意画越来越缺乏有力度的、有内涵的好作品确实是中国画画坛的现状。这也是时代至此，一种很正常的社会性选择，工笔画在这样一切都在快速发展的今天，能被大多数人看懂理解，说明它是直白的、醒目的、易于理解的，也让人在心理上产生一种与速食文化相悖的充实感、繁复感。而相较于工笔画而言的写意画，说明它是必须要绘者和观者都经过长期的文化熏陶和修养的积累，才能慢慢领悟其中的精微曼妙的精髓的艺术形式。显然，这个时代的绘者和观者早已没有这样的耐心来"静待花开"了。因为在"出名要趁早"的名利心的指引下，很少有人愿意厚积而薄发。画者和观者都面临文化断层和缺失这样的现实问题，这些因素让人深感无奈并引发深思。当代水墨也不是没有进行大胆的尝试，只是真正沉淀下来的好画家好作品还是不够多也不够好，相较工笔画的发展自然就显得日趋式微。苛责和妄加评论都不是良性的，写意画家沉淀自己，增厚学养，历练笔墨，研究和探索当代写意画才是发扬的正途。

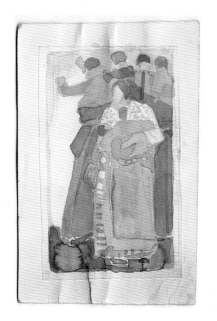

←
创作小稿

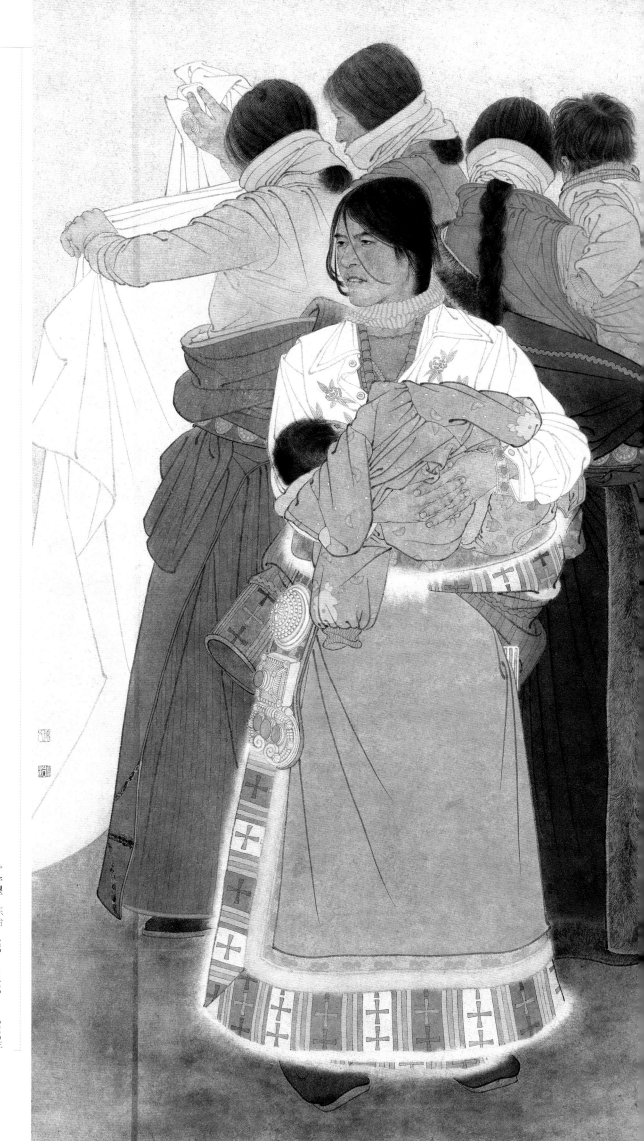

守望　陈治　185 cm × 102 cm　2005年

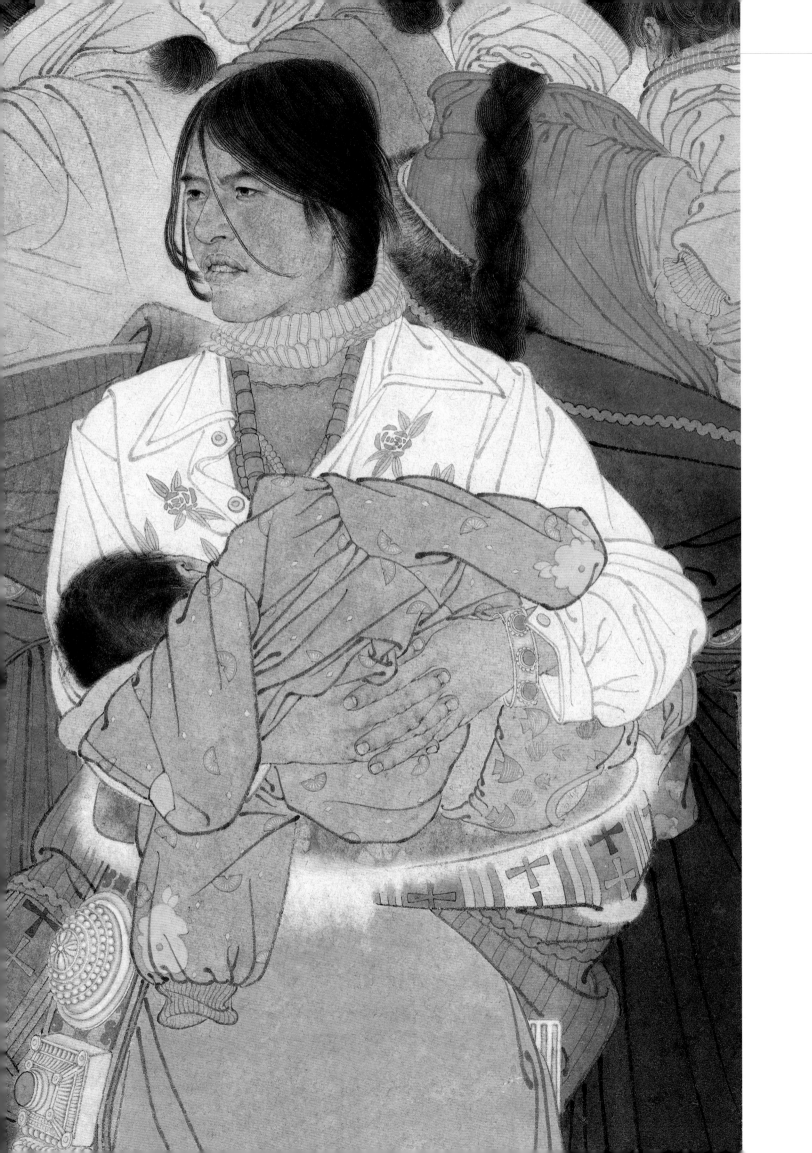

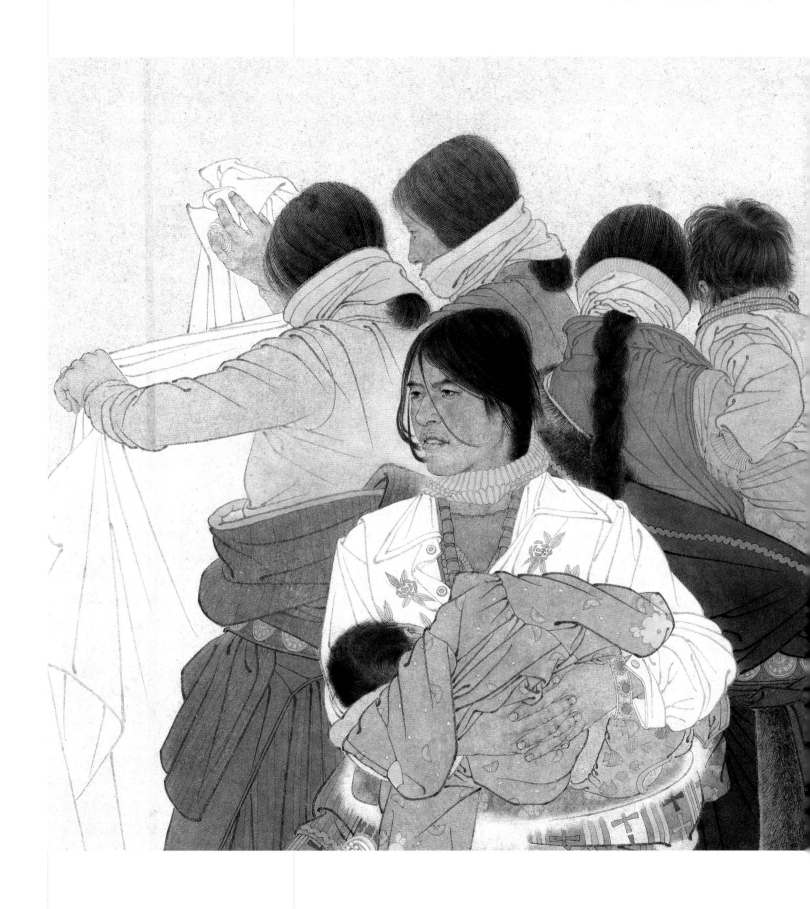

↑ 守望（局部）

转经　陈治　85cm×50cm　麻纸　2020年

转经（局部）

后 记

　　圣人说"四十不惑"，是说人到了四十岁时，才不为外物所迷惑。在我看来，这是一个多么理想化的状态啊！能不为外物所迷惑，可以清醒地生活、工作，明白自己的使命，知道该做什么和怎么做，其实非常难做到。人们又说"难得糊涂"，对世间的事有些要装作不明了。那么，什么是该知道的，什么是不用知道的呢？要怎么才能心里知道而面上不知呢？今年正是我们刚满四十岁，我仍觉得自己有很多困惑和疑惑，不论是看待人生还是对待绘画。人生的迷雾也许要等到路程的最后才会渐渐消散，是要让自己清醒还是糊涂全凭个人的追求，生活的事可以糊涂些，绘画上的事，我是总想弄个明白的。其实，不论是"不惑"还是"糊涂"，人生与绘画都是相通的。这本书也算是对画画这件做了许久的事的一个自我梳理和回顾吧。

　　这本书的初衷起意甚早，2013年，在第十二届全国美展之前我们就想将我们创作作品的过程进行一个记录，就算是为自己留下点资料吧。恰好，我在中国国家画院的全国画院创作人才高研班的同窗——陈川博士使我们与广西美术出版社结下一段善缘，在此感谢陈川的引荐和对我们拖拉性格的包容。我们的性格实在是很被动的，对于自己的第一本书谨慎有余而积极不足，心里明白这是件顶要紧的事，然而却总是有各种各样的事排在它前面，用顾劼刚的话说就是"不忙便懒，不懒便忙"。初稿是手写完成的，而后又自己用"二指禅"边敲边改地誊到电脑中，断断续续的拖沓至今，故而致使本可借着获得金奖的余温趁热上的菜变成了冷炙，幸而广西美术出版社的同仁们给予了我们最大的忍耐和宽容，在此也一并真心地表示感谢。

　　我曾经对我的女儿说，对世界上的每个人、每件事都应该给予相应的尊重。你应该尊重，但是，可以不认同。你可以在你自己的心里建立起一个标准，或者说，是一个底线。用这个标准和底线来衡量和限制自己。当然，这样的前提是，你建立的标准和底线足够自信、正大、正确。好的东西的建立无不是经历了艰难和辛苦的，任何可贵之物的得来从来都是要费一番苦功的，所以，你应该让自己一直看到的、学到的、听到的、想到的、追求的都是优秀的、经典的、正大的，从而让自己也能变成标准的一部分。当然，这也仅仅是我的个人浅见。

　　这本书是我们的第一本书，我希望我们的倾囊相授能让所有读到它的人都认为这是一本言之有物的书。我们在书中还原了《零点》和《儿女情长》这两幅作品创作的全过程，从最初的立意到构图的形成，到过程之中发生的变化，到如何起稿，如何做绢（纸），如何上色，甚至在每个步骤中我们有哪些思考，积累了哪些经验，我们都用文字又重新画了一遍。

　　画工笔时间久了，难免会有些完美主义的倾向，做任何事都希望能圆满。在写作之初，我告诫自己不要把这本书写成技法书，我想谈的更多的是创作中的感悟和经验，甚至是一些有观点的、有态度的、具有争议性的问题。但是最终，我发现在工笔画的创作中，技法是无法回避的方面，很多观众也希望多了解创作中的技法。技法如同一本武林秘笈，不同的人修习结果不尽相同，因为其中掺有个人悟性的因素。掌握大的规律，创新小的细节，既不逾矩，也不自封，可跳进去，也能跳出来。书中，有些观点讲出来，我的内心是蛮忐忑的。但愿，在此书中，我们分享的创作心路历程和其中的艰难，以及多年来总结出的经验能够与有心者共鸣。

<div style="text-align:right">

武欣

2018年10月

</div>